Entre el cielo y la tierra

LIBROS PARA COLOREAR: ARTE TERAPÉUTICO PARA ADULTOS

Desde siempre pintar solo había estado reservado para los niños, sin embargo, recientemente esta técnica ha encontrado un nuevo nicho en el mercado para adultos.

Lo que comenzó como un hobby, para algunos se ha convertido en una tendencia, logrado así su lugar en las listas de los libros más vendidos en todo el mundo.

La práctica de colorear ayuda a mejorar su concentración potenciando su coordinación, brindando beneficios a nivel psicológico, emocional, físico y cognitivo.

Este espacio nos permite además conectar con nuestro yo más profundo, una nueva manera de apagar nuestra mente del pensamiento, logrando paz y tranquilidad, no es necesario seguir un patrón de pintura, solo dejarse llevar en total libertad, disfrutando plenamente el momento presente.

AUTORES: SOLÉ PAEZ - FOTOGRAFÍA
& XIMENA VARAS - ILUSTRACIÓN

Los derechos de autor de esta obra prohíben el uso y/o reproducción de sus ilustraciones y fotografías. Nada de su contenido puede ser reproducido mediante cualquier procedimiento. Cualquier uso debe ser autorizado por Solé Paez (fotógrafa) y Ximena Varas (ilustradora).

DISEÑO Y DIAGRAMACIÓN: SOLÉ PAEZ & XIMENA VARAS
DISPONIBLE EN AMAZON.COM

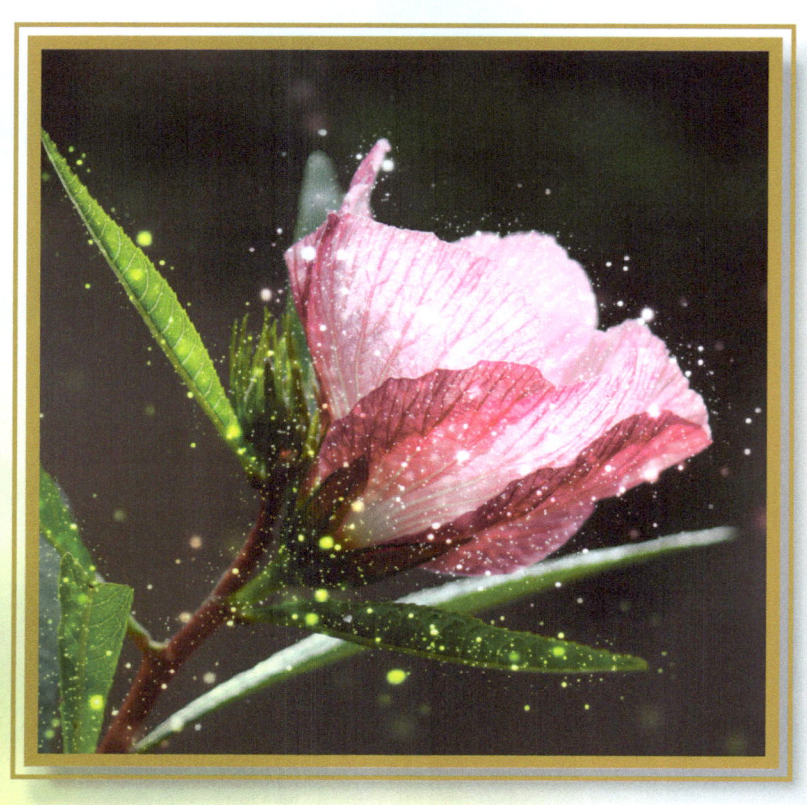

*Cada cosa tiene su belleza,
pero no todos pueden verla.*

- Confucio -

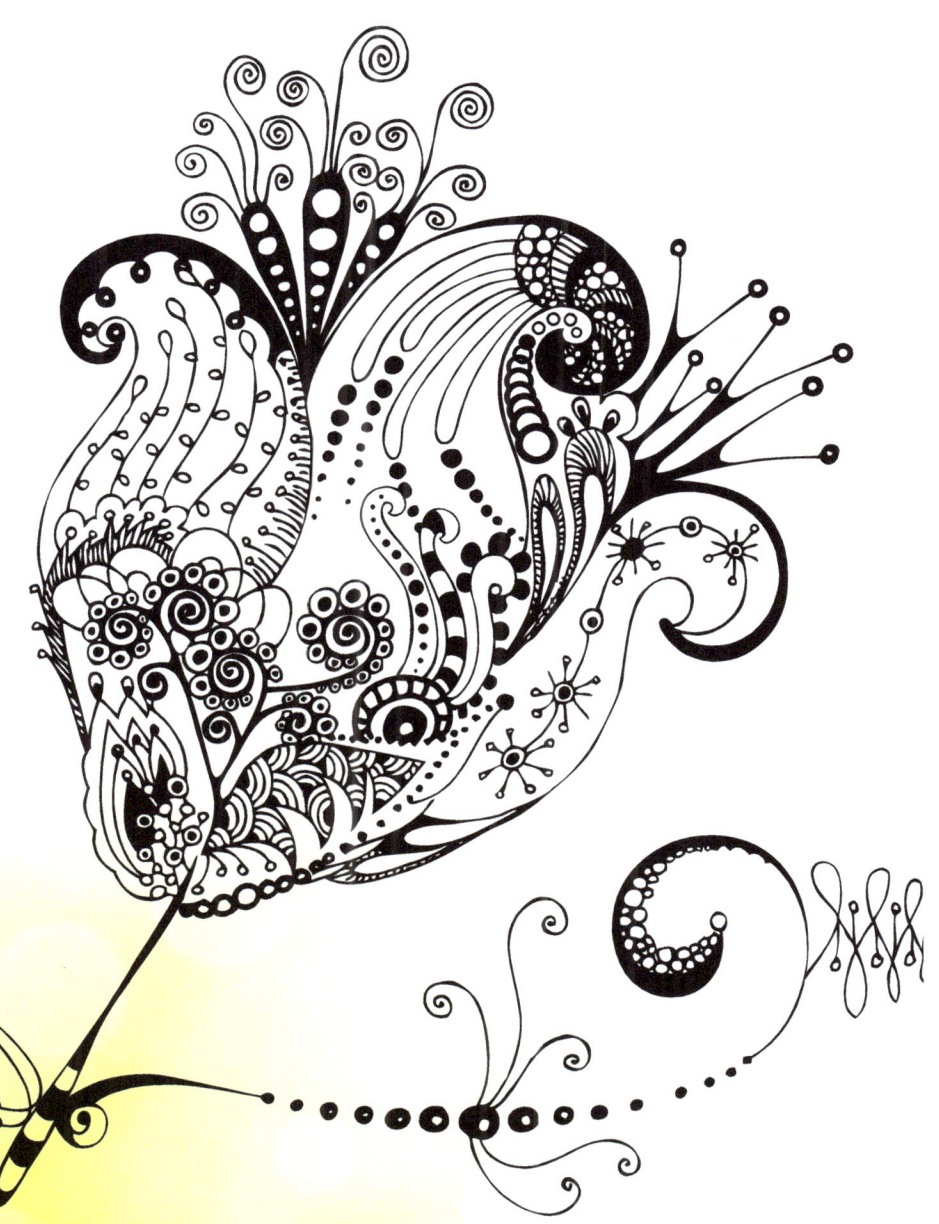

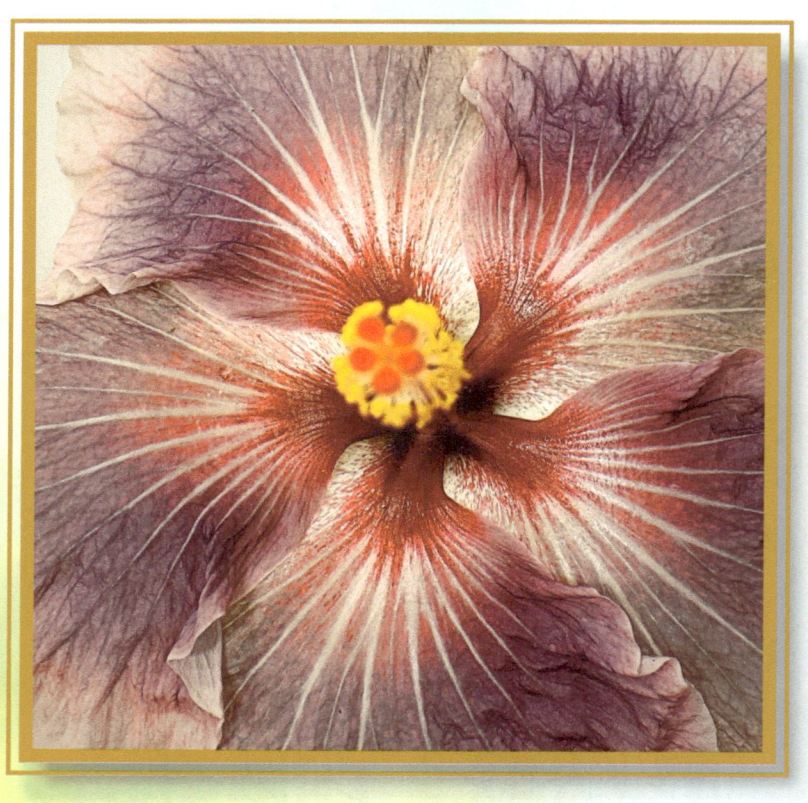

*La confianza en sí mismo
es el primer secreto del éxito.*

- Emerson -

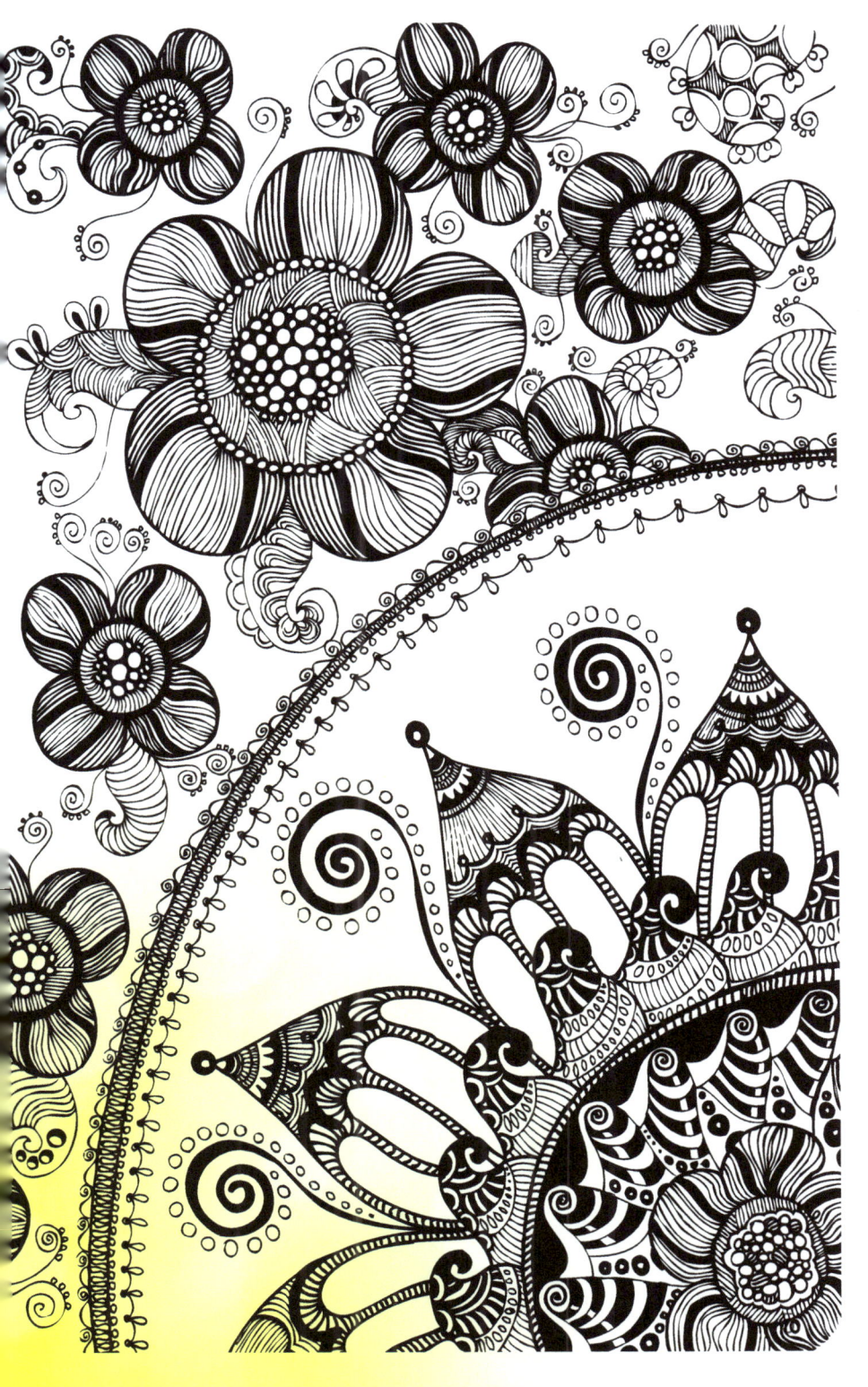

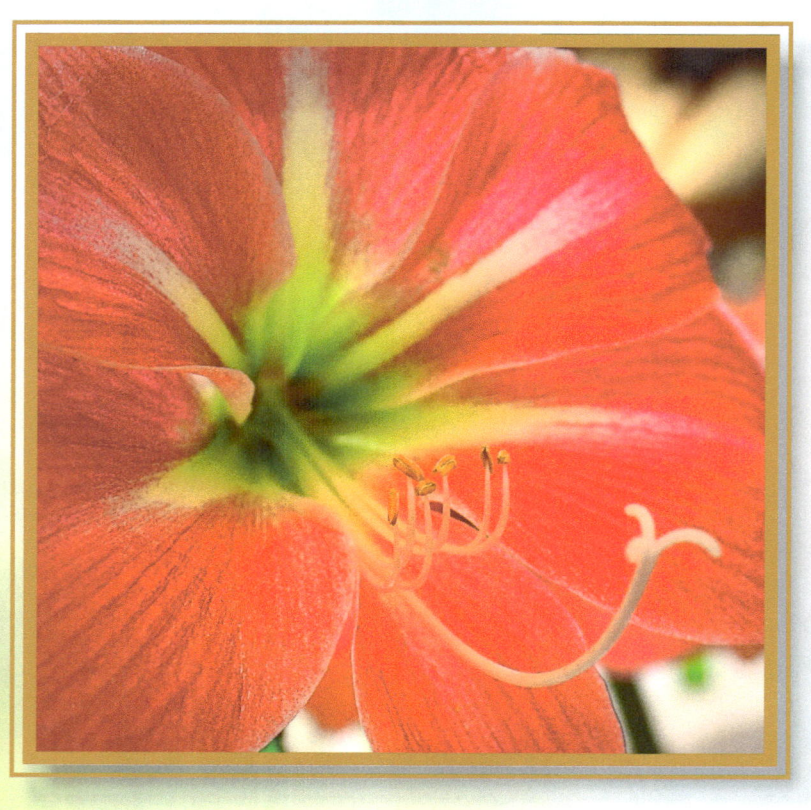

*Un amigo es una persona
con la que se puede pensar en voz alta.*

- Emerson -

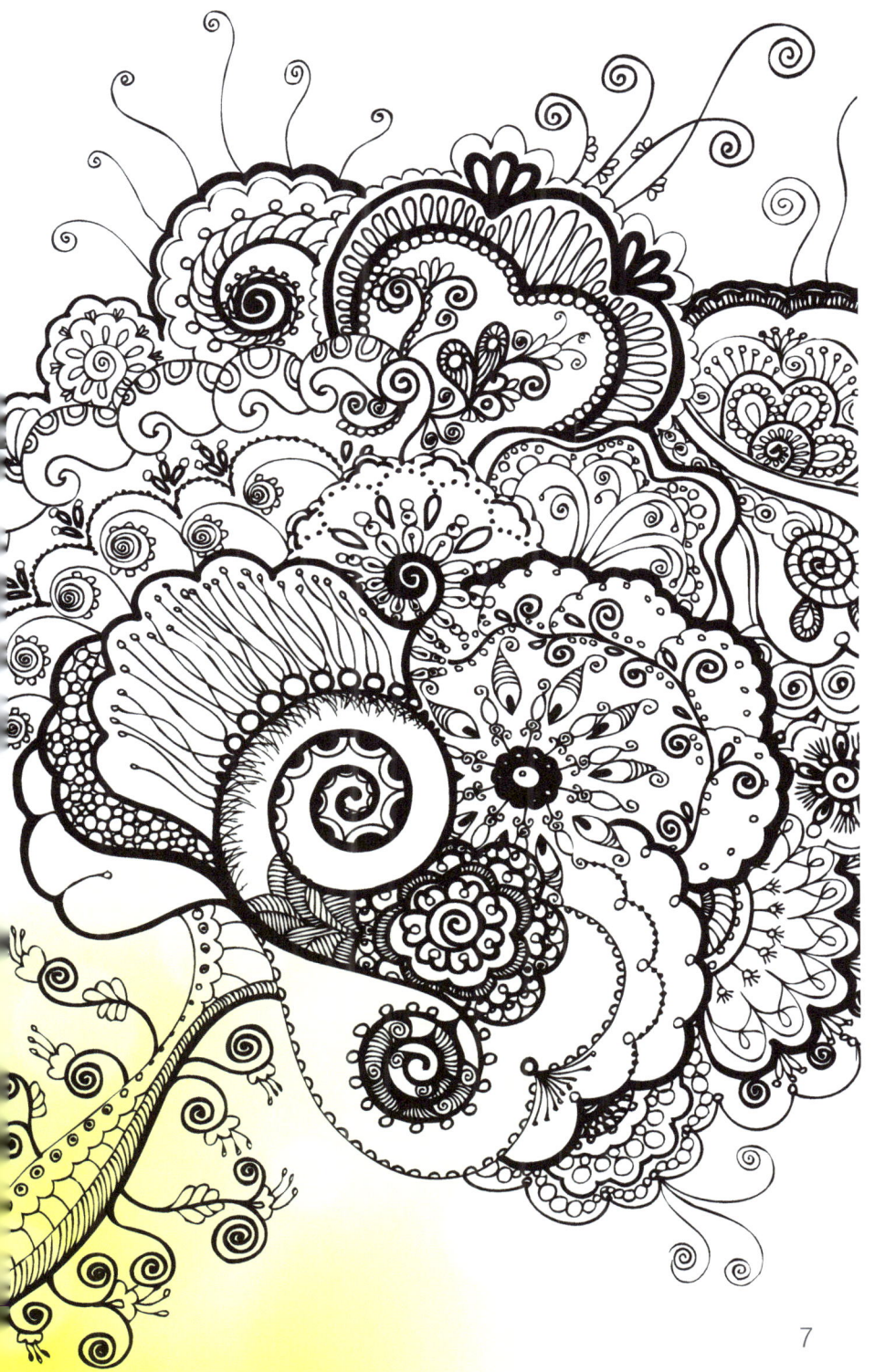

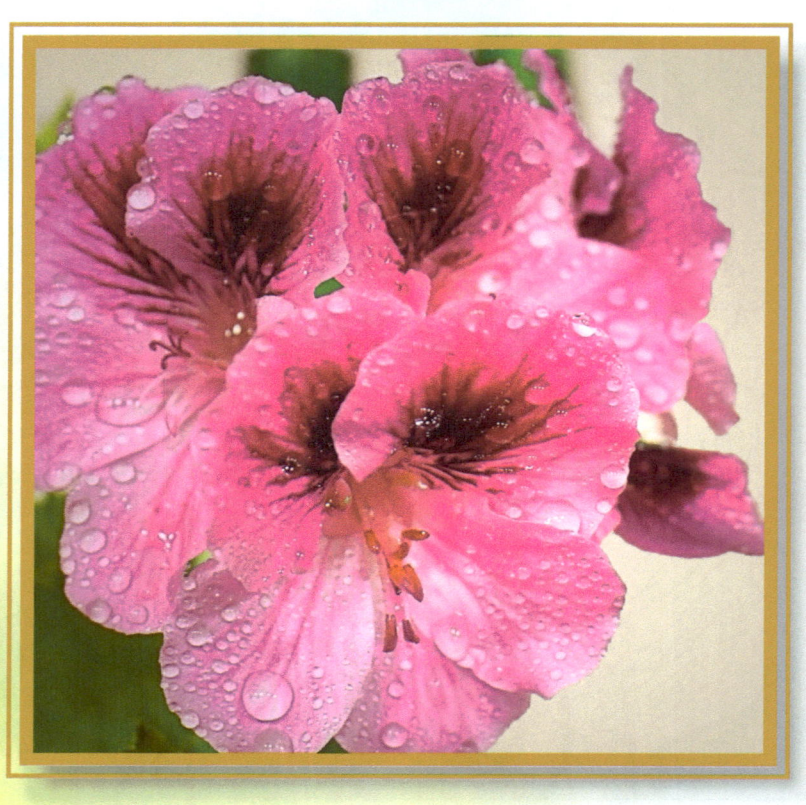

*El amor y el deseo
son las alas del espíritu
de las grandes hazañas.*

- Goethe -

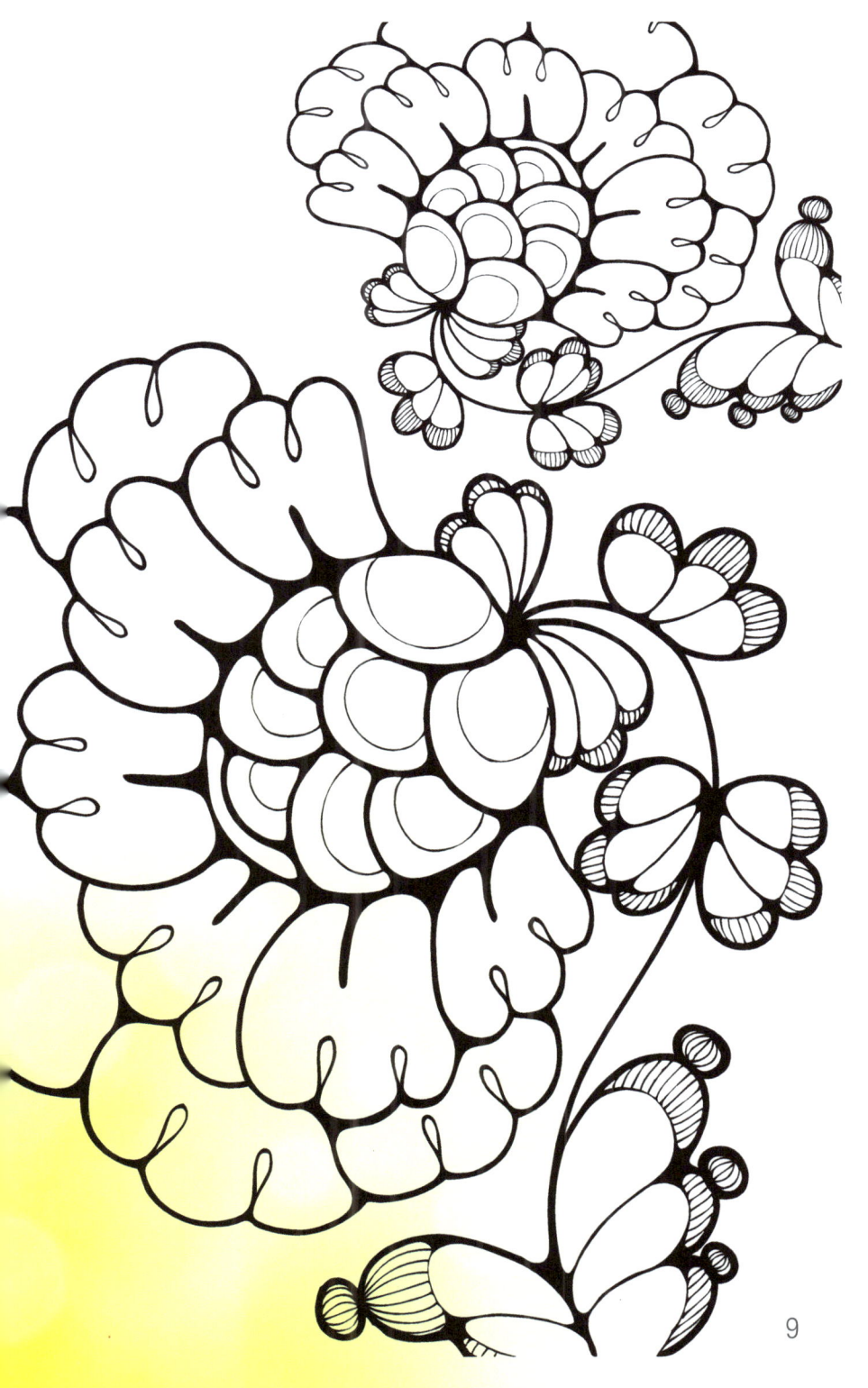

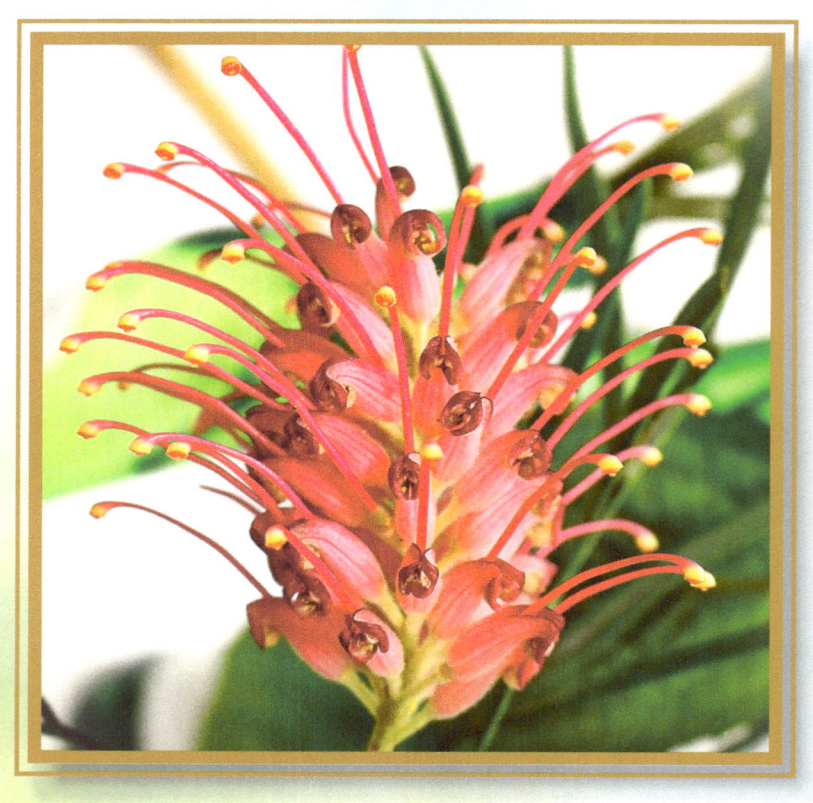

*Dale a cada día la posibilidad
de ser el mejor día de tu vida.*

- Anónimo -

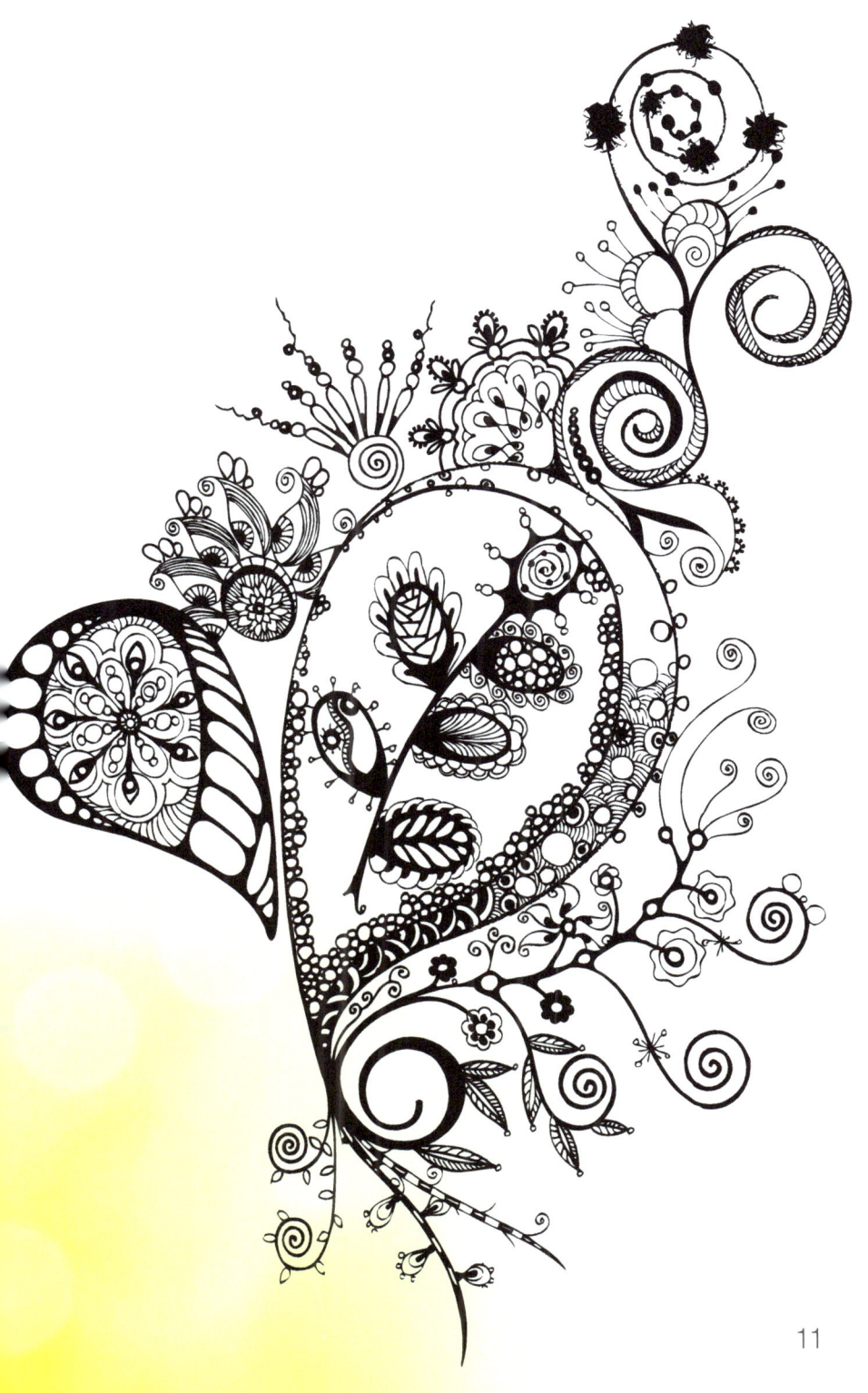

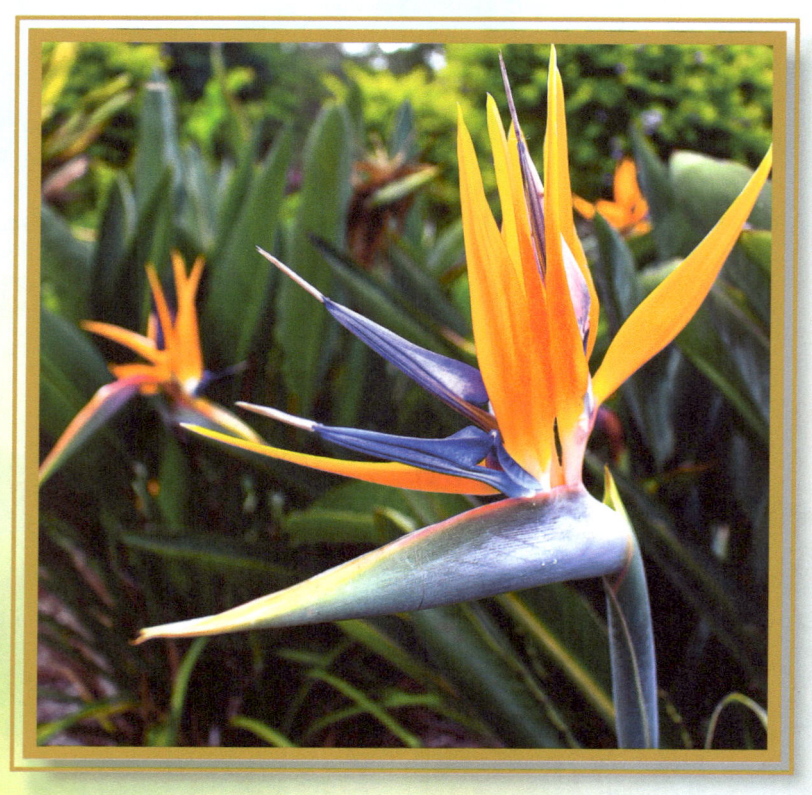

Lo que se escribe en el alma de alguien se escribe para siempre.

- Anónimo -

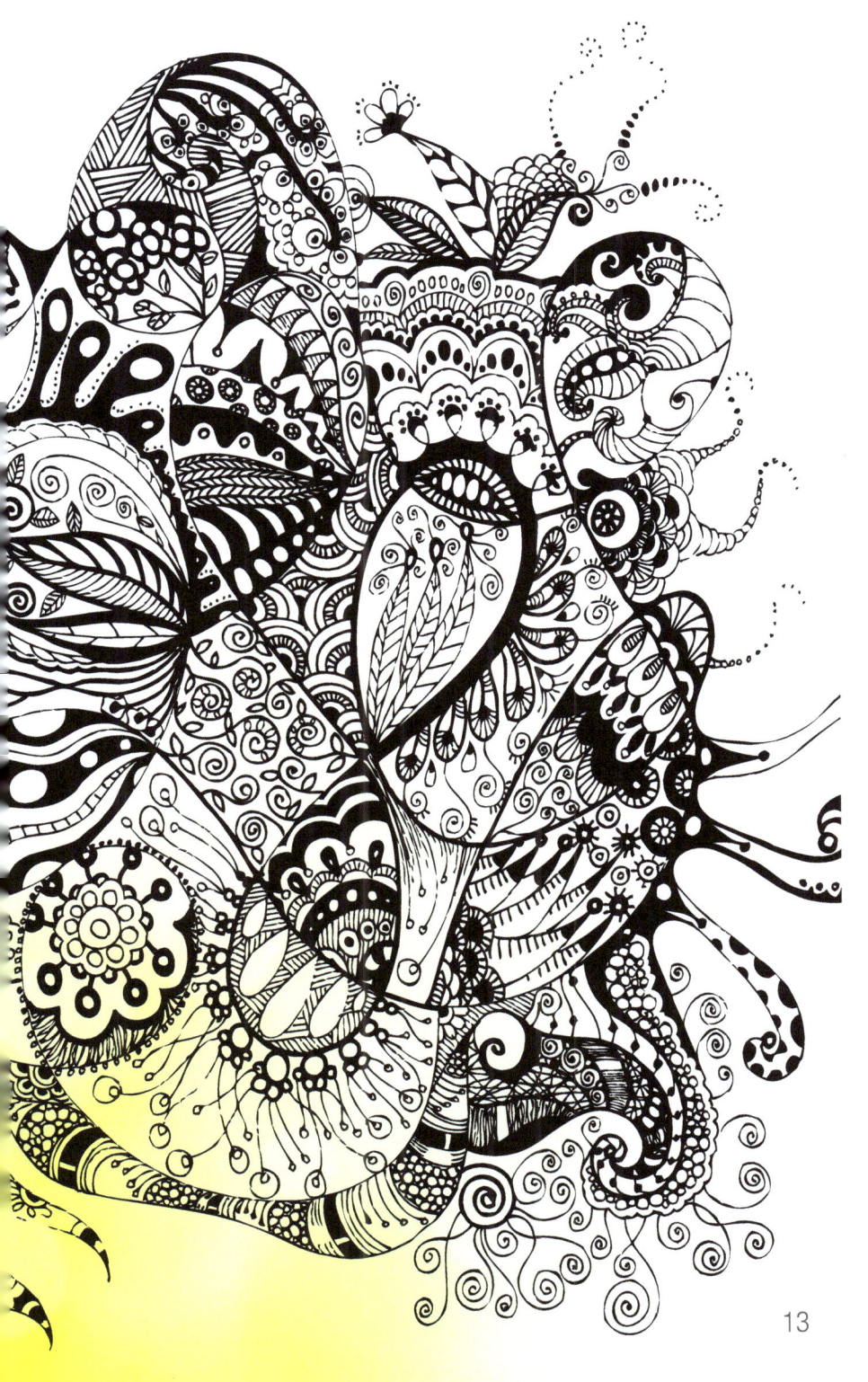

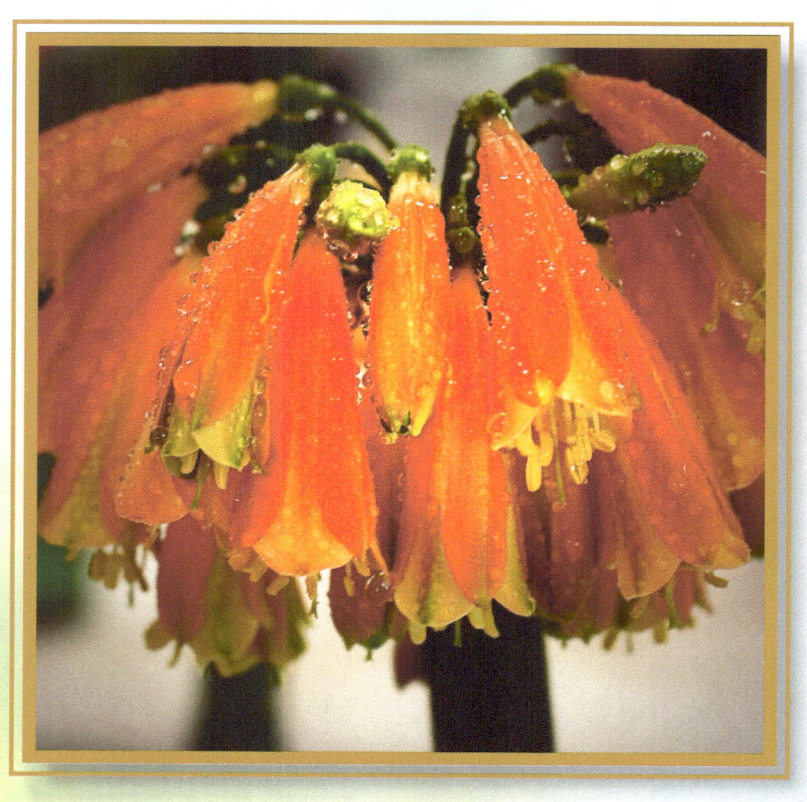

*La felicidad de tu vida depende
de la calidad de tus pensamientos.*

- Marco Aurelio -

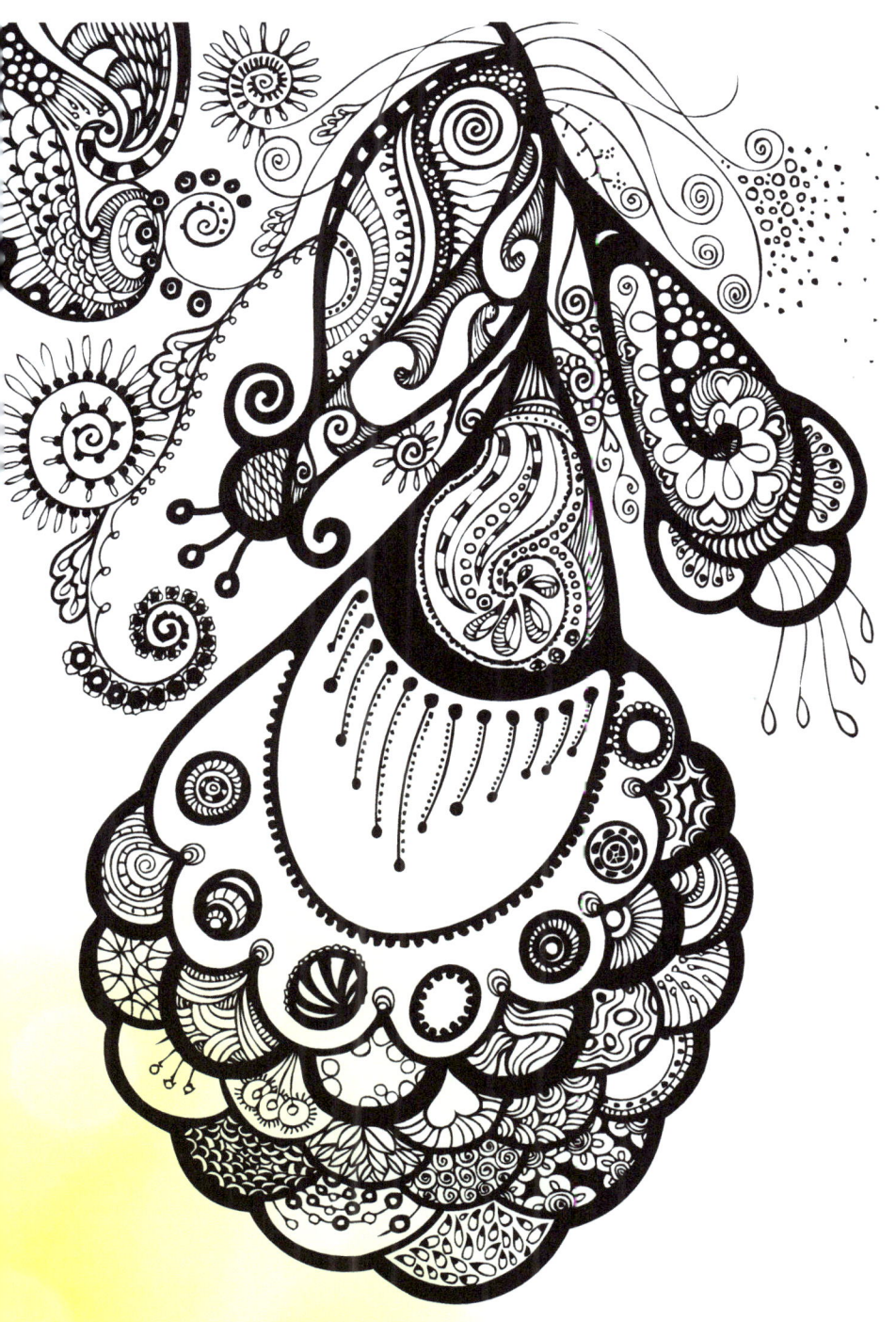

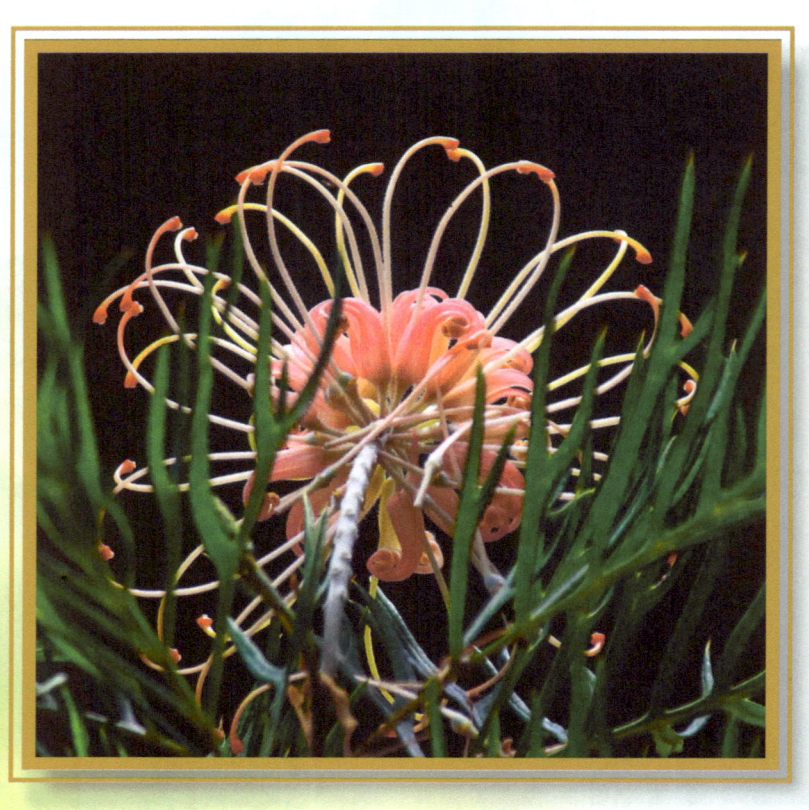

Para de pensar y termina tus problemas.

- Lao Tzu -

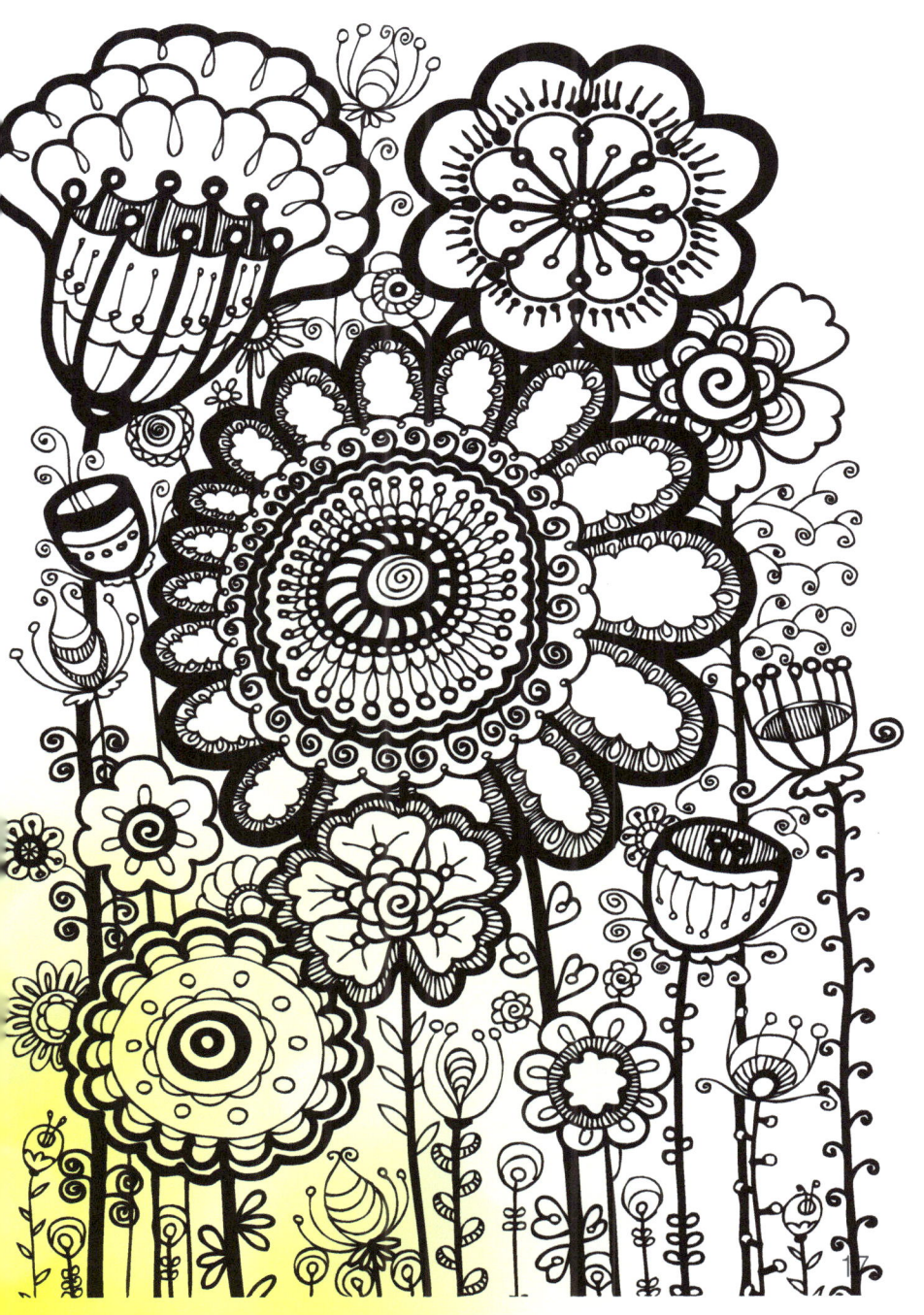

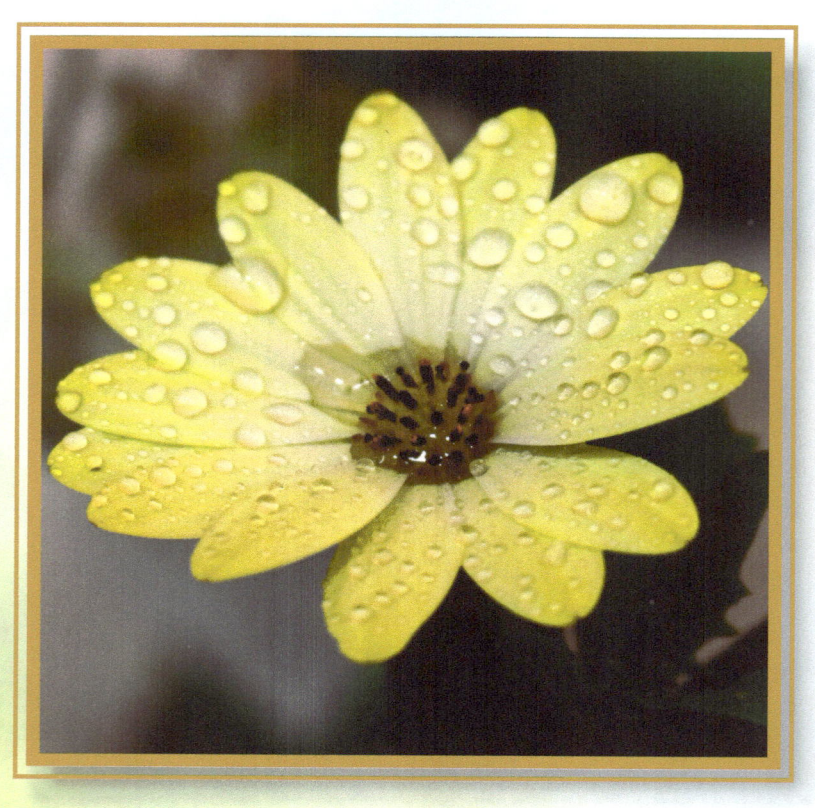

*No hay nada bueno o malo,
el pensamiento lo hace así.*

- William Shakespeare -

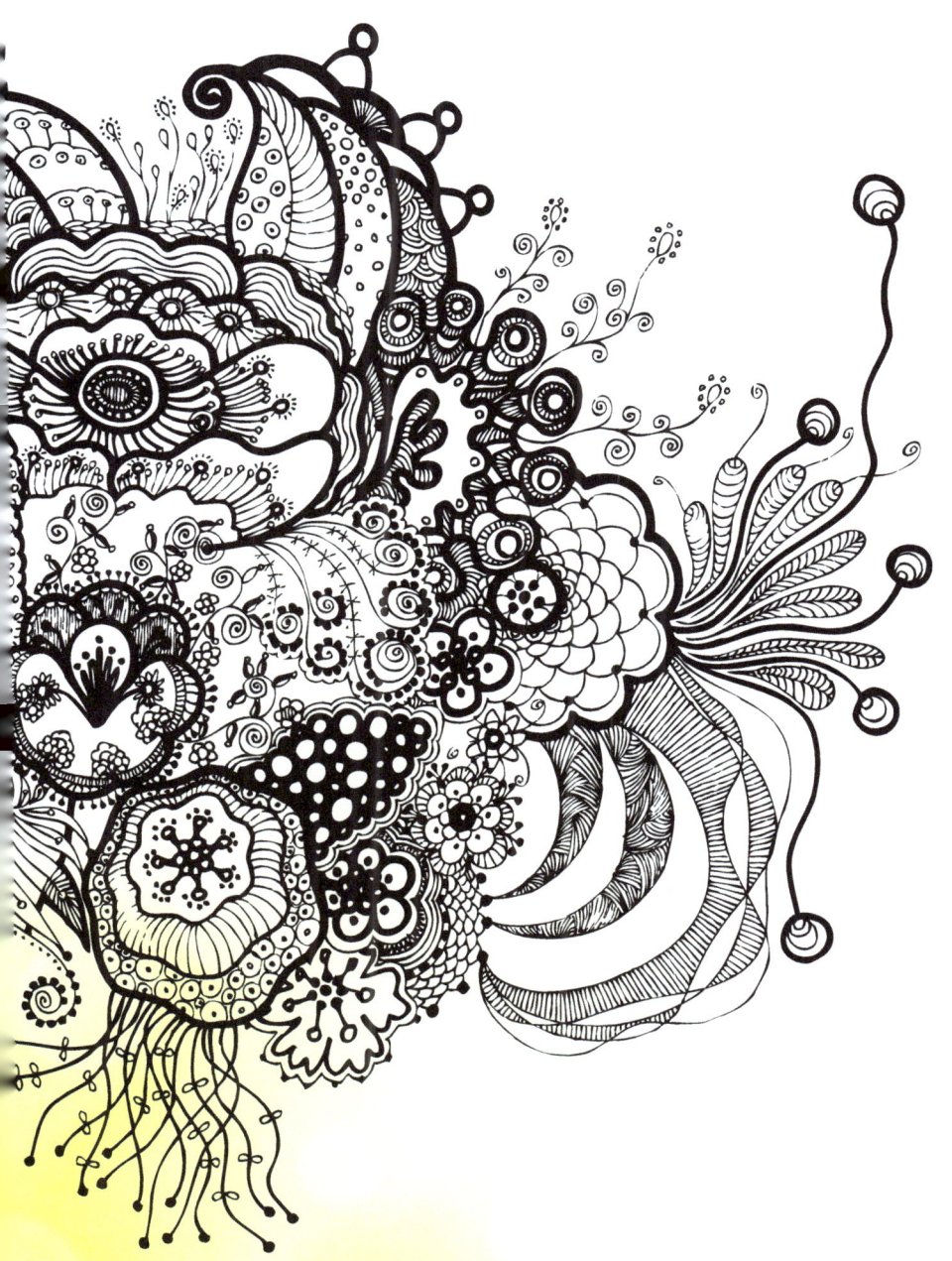

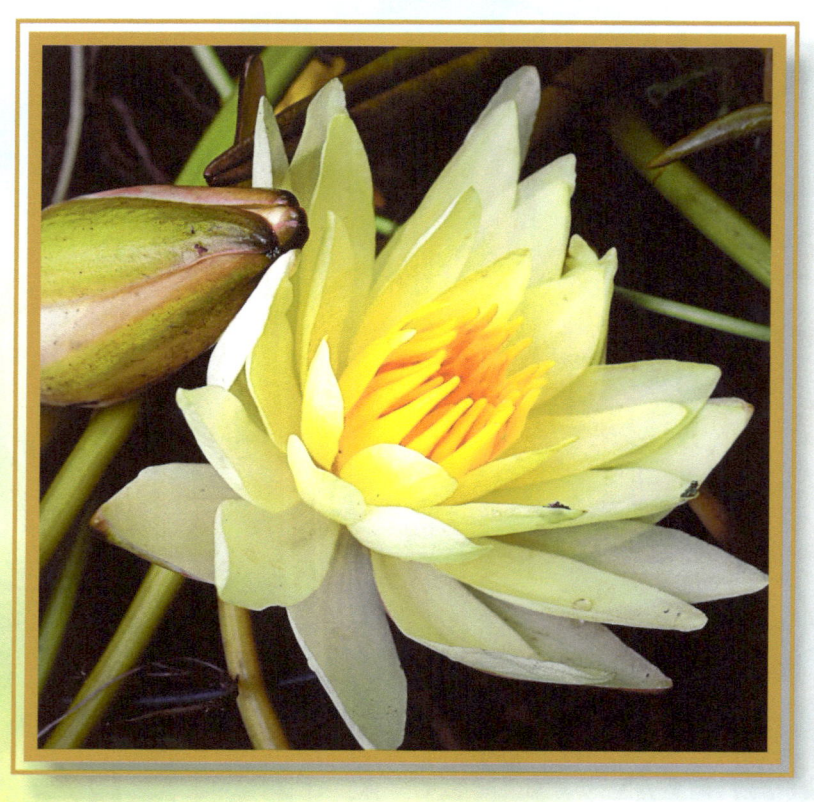

Piensa por ti mismo y deja a otros que también disfruten de ese privilegio.

- Voltaire -

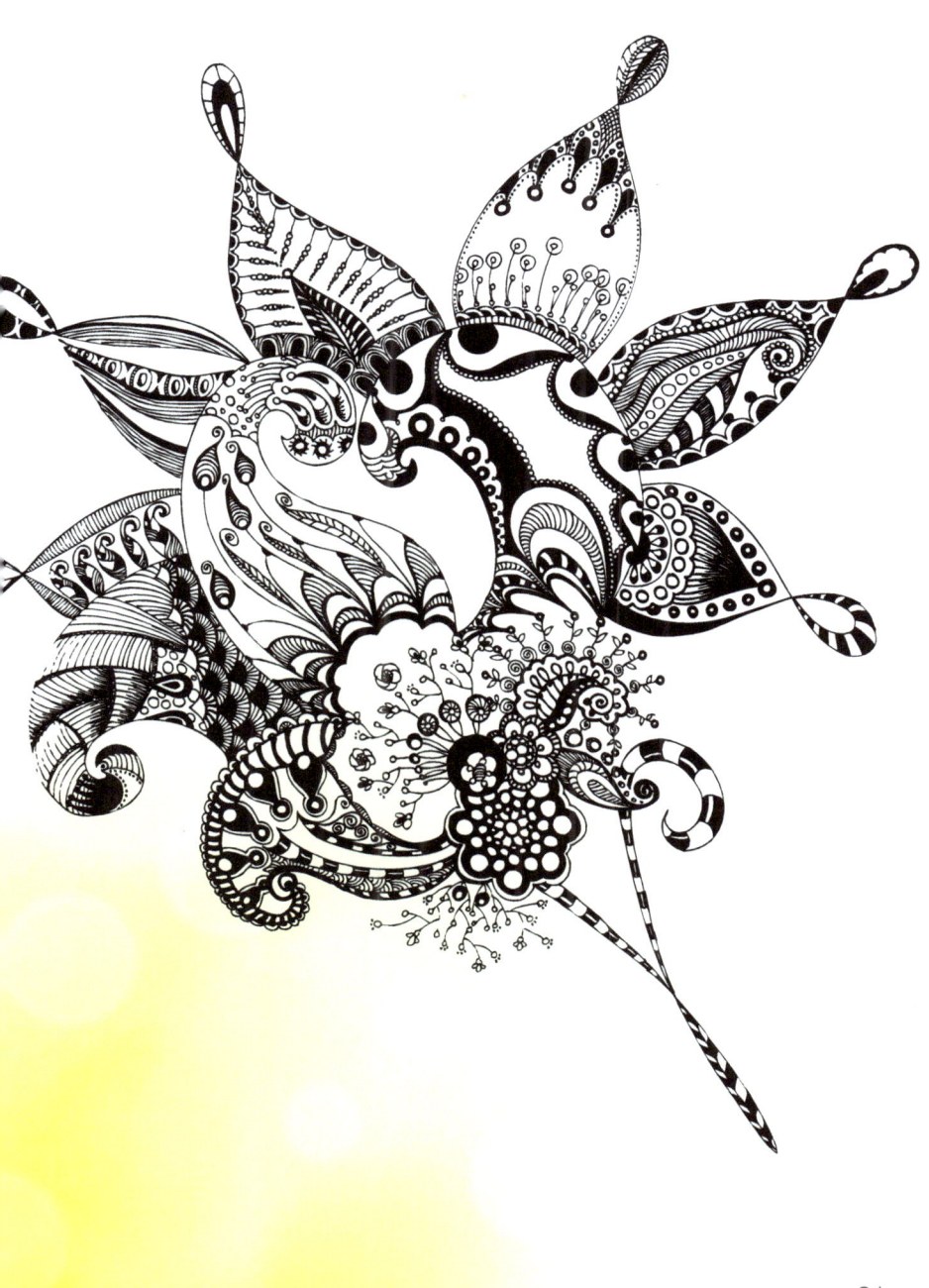

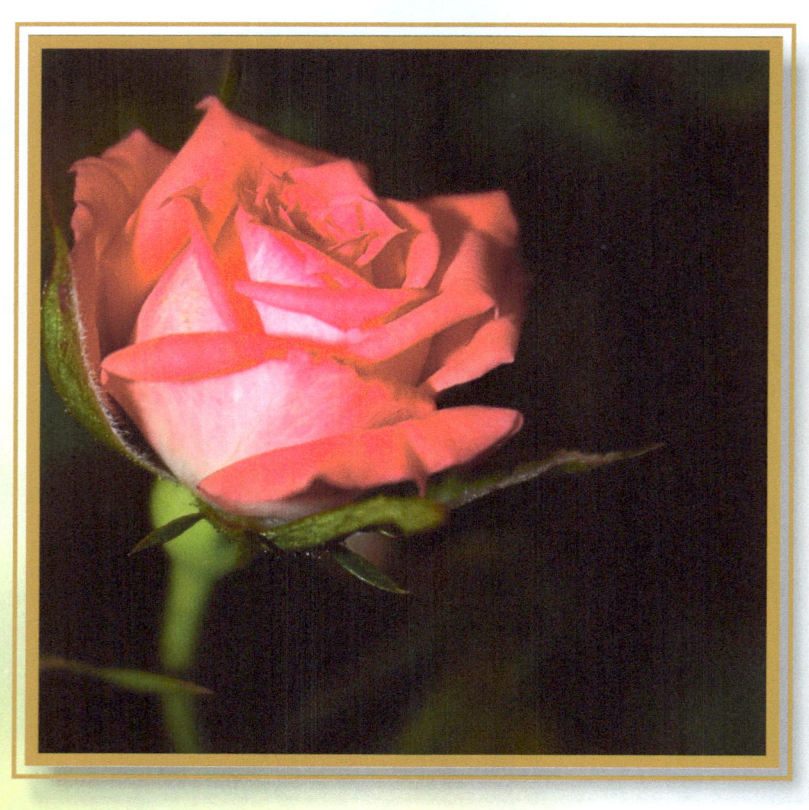

*Piensa en toda la belleza
que aún hay a tu alrededor y se feliz.*

- Ana Frank -

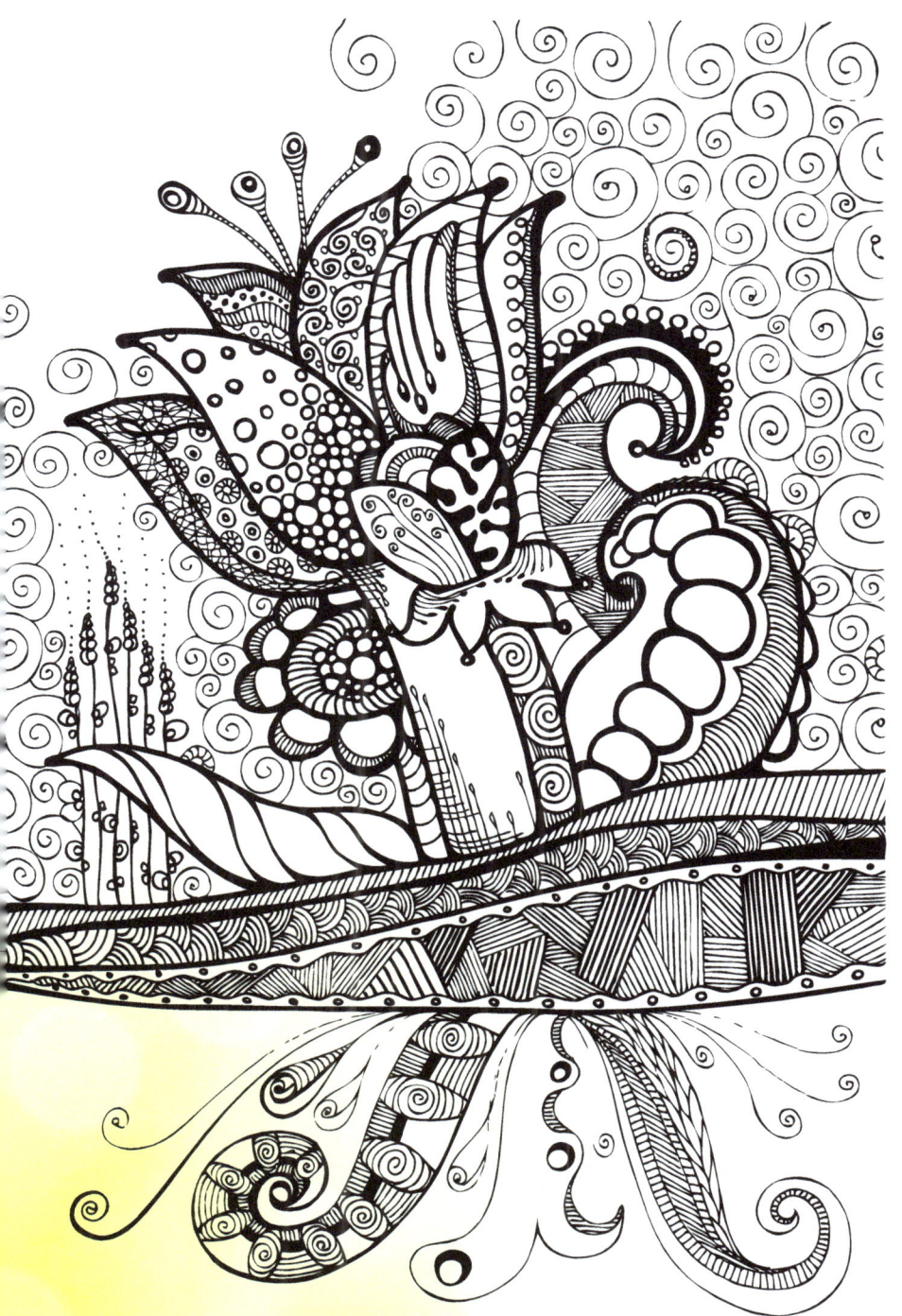

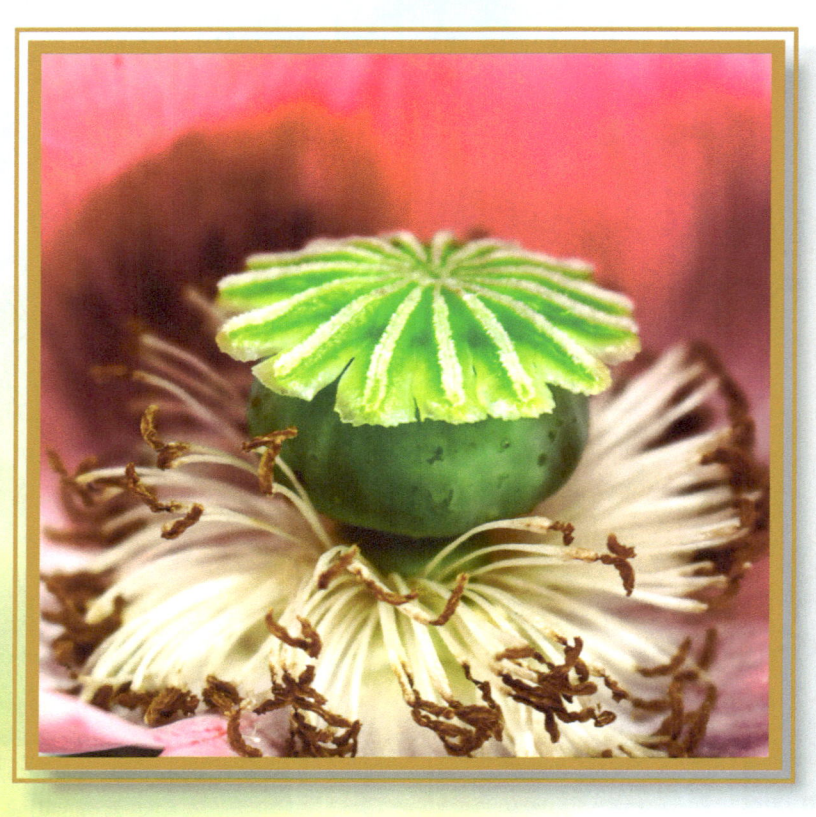

*El amigo es otro yo.
Sin amistad el hombre no puede ser feliz.*

- Aristóteles -

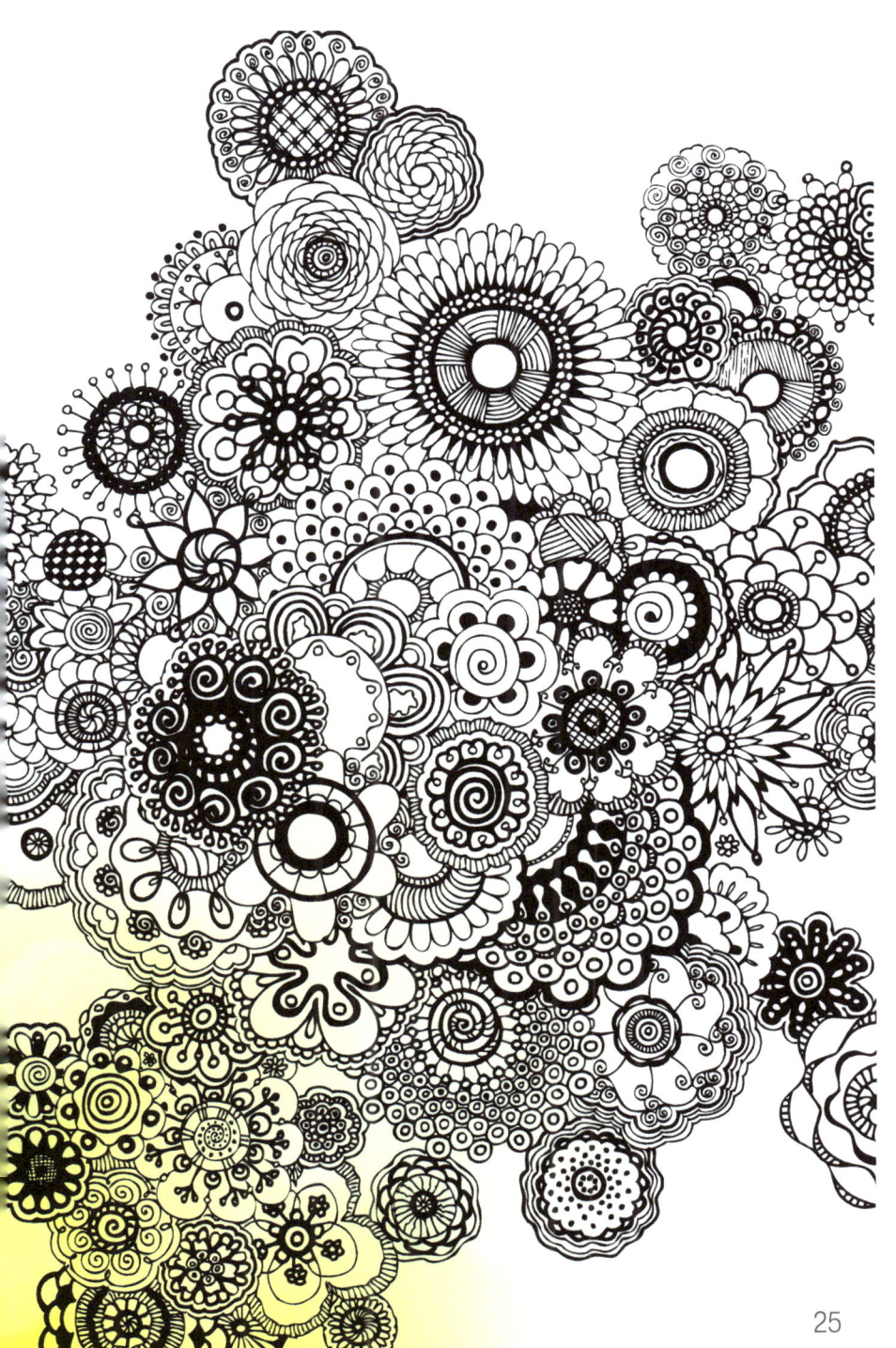

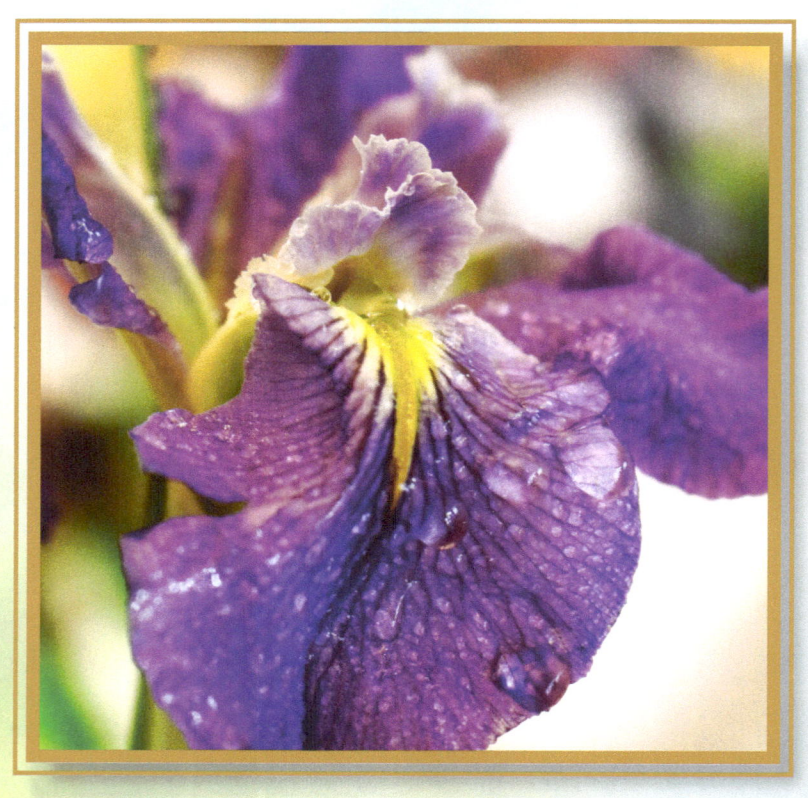

*Si cambias el modo en que miras las cosas,
las cosas que miras cambian.*

- Wayne Dyer -

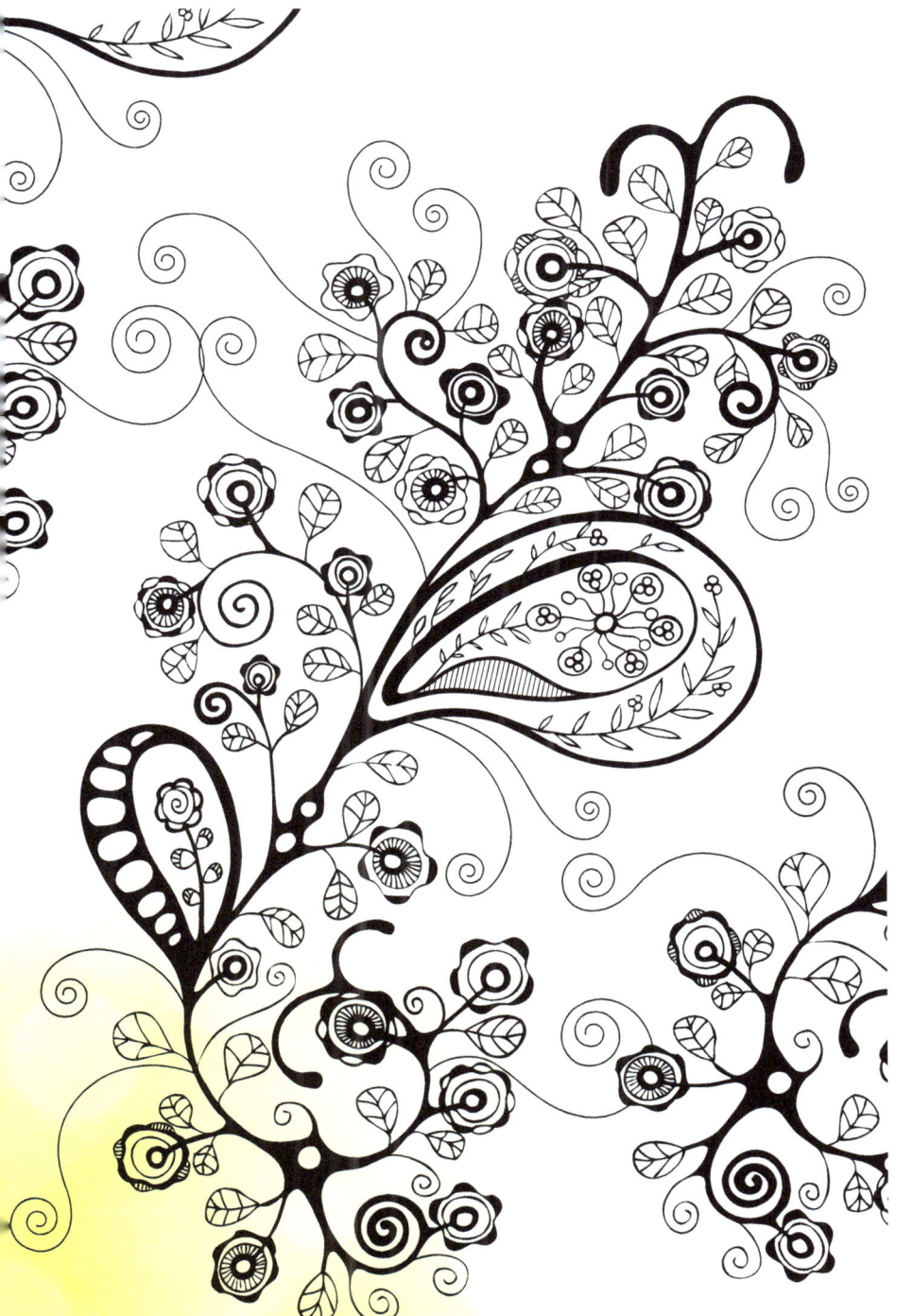

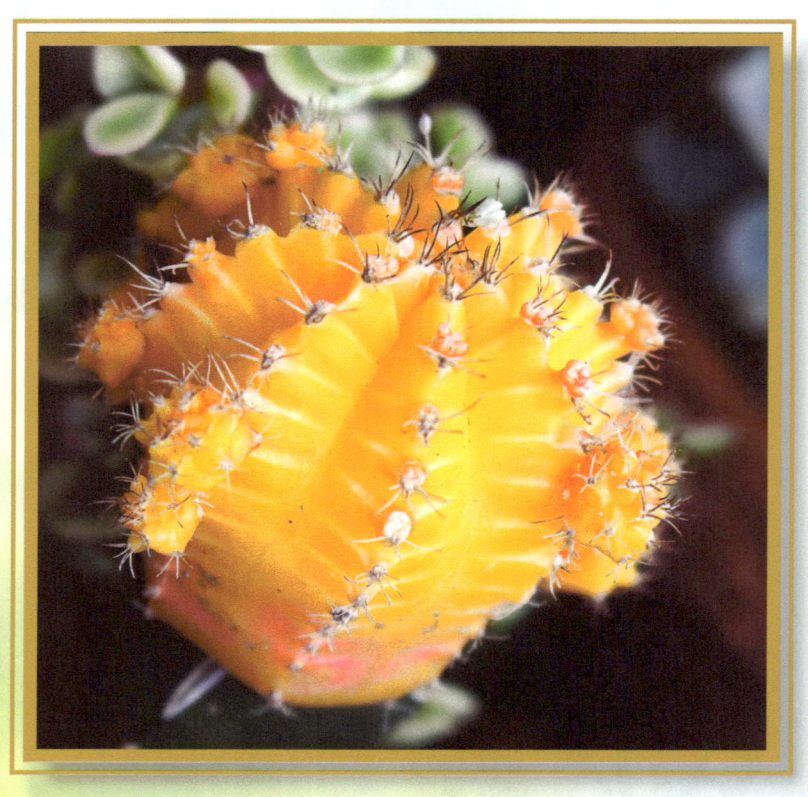

*No tienes que saber hacia dónde vas;
lo importante es estar en camino.*

- Wayne Dyer -

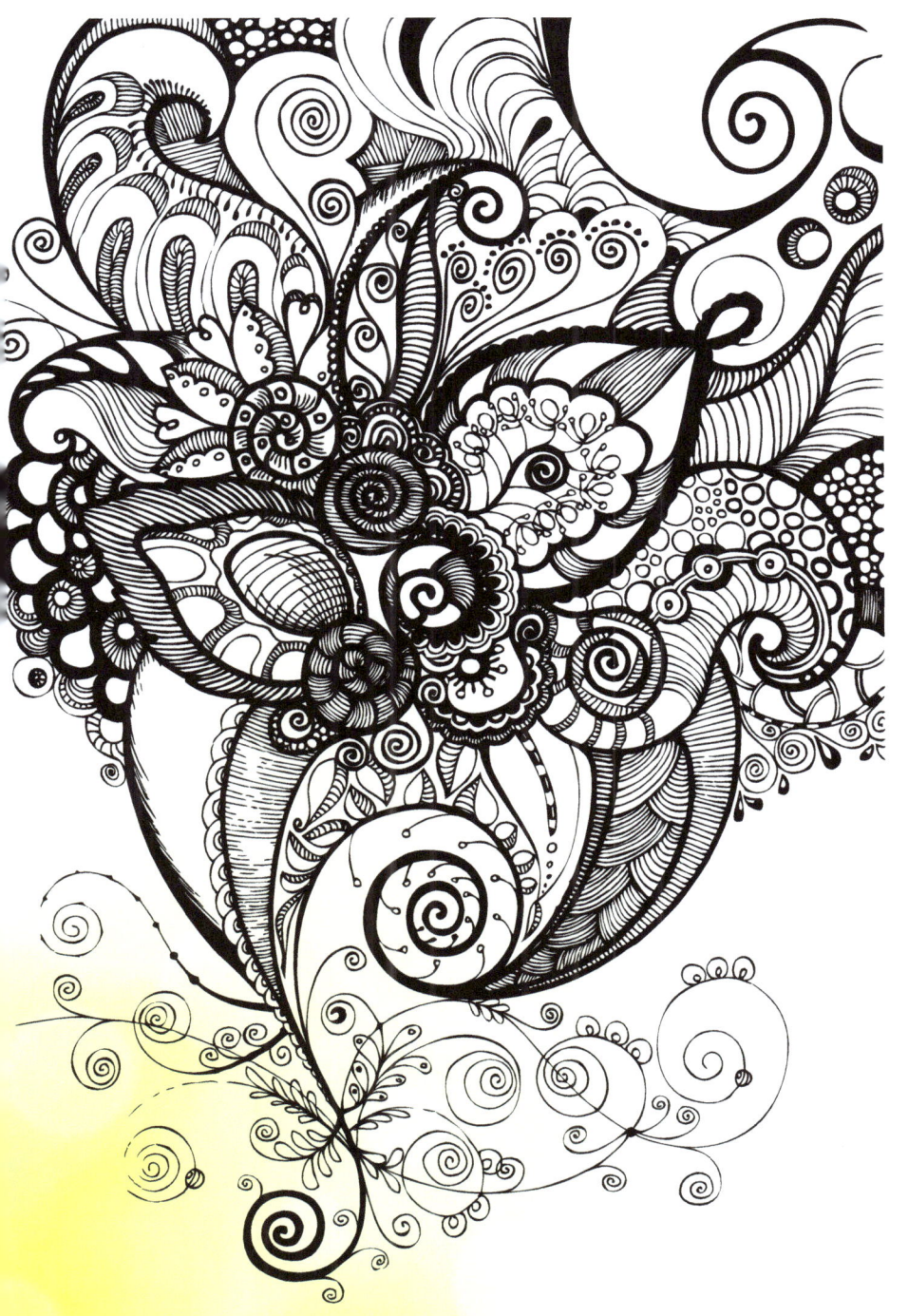

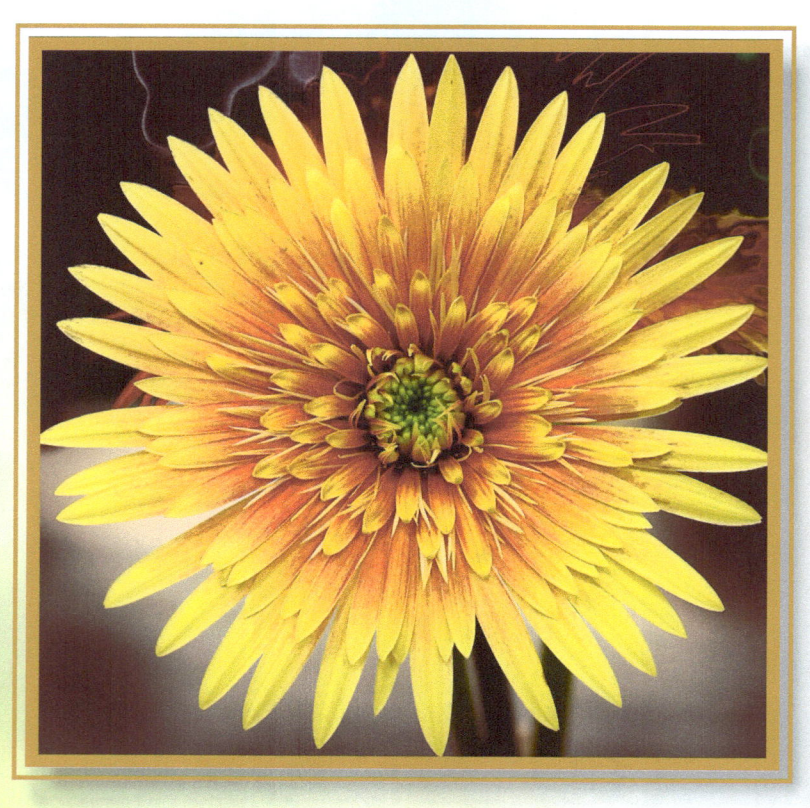

La esperanza es es sueño del hombre despierto.

- Aristóteles -

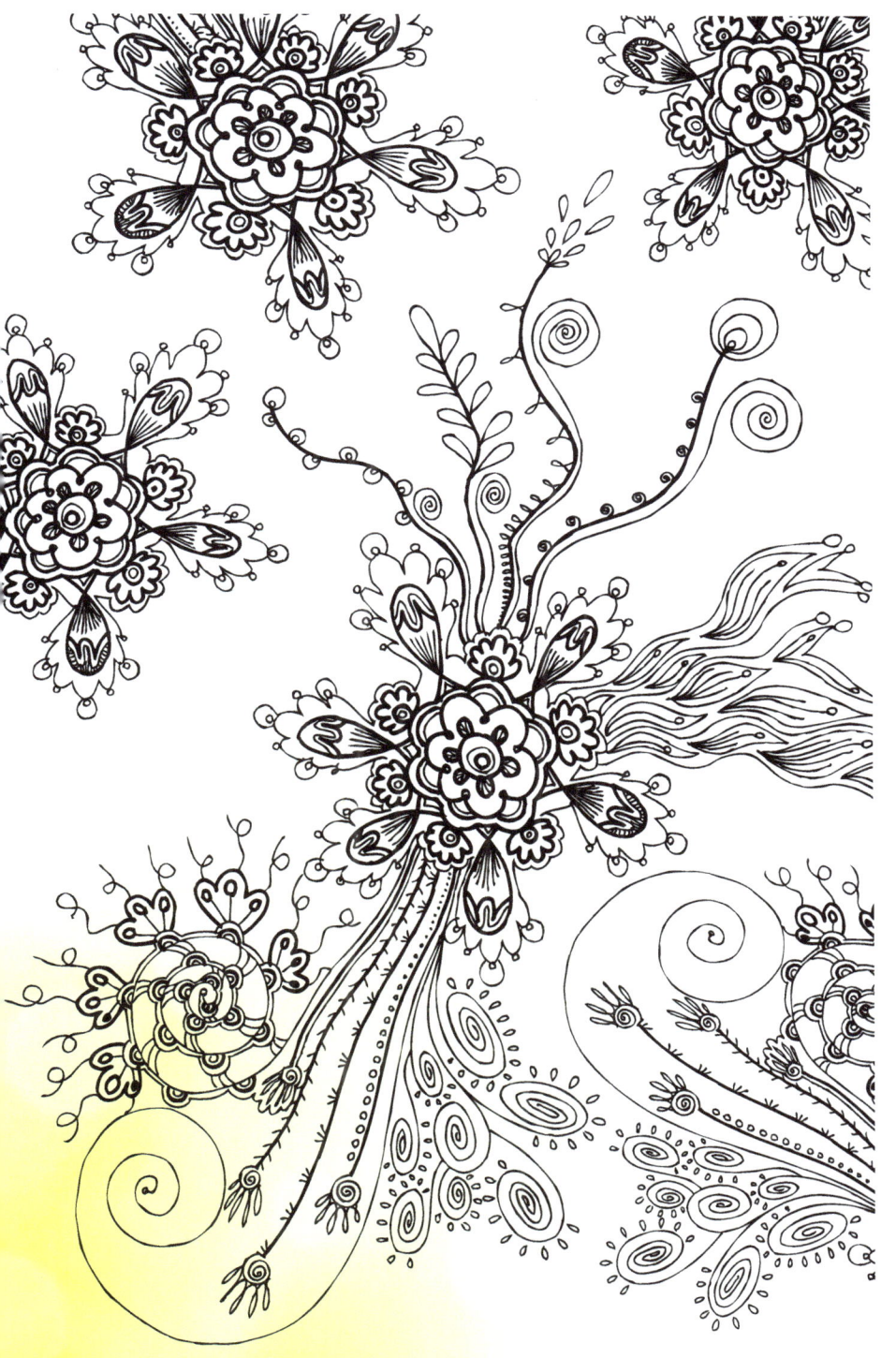

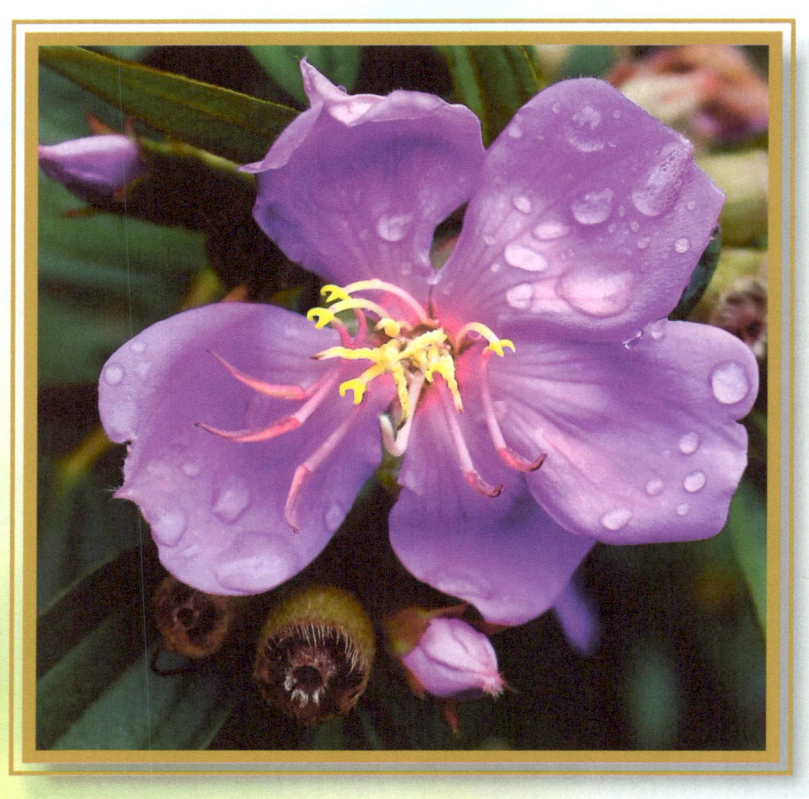

*La sabiduría es un adorno en la prosperidad
y un refugio en la adversidad.*

- Aristóteles -

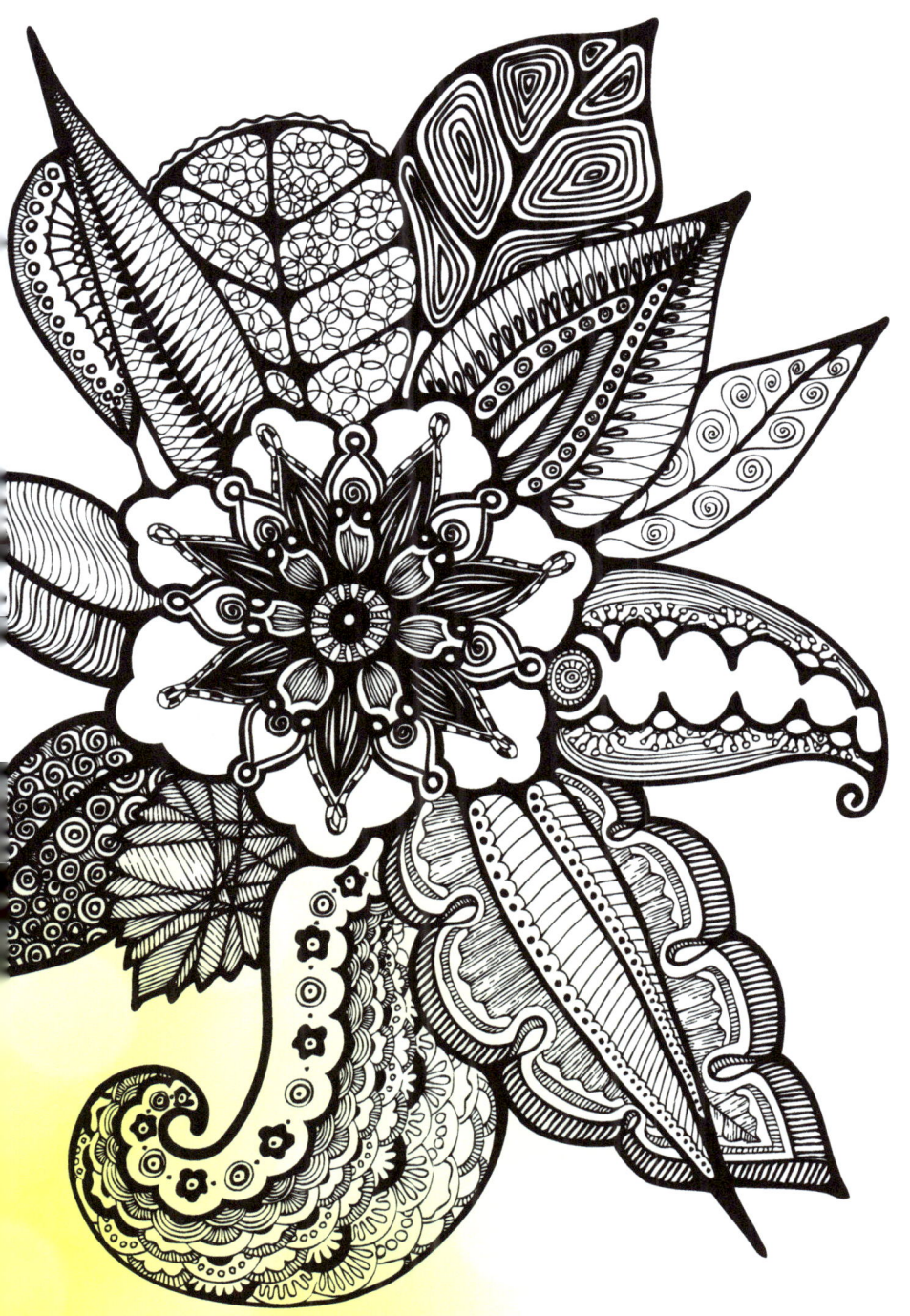

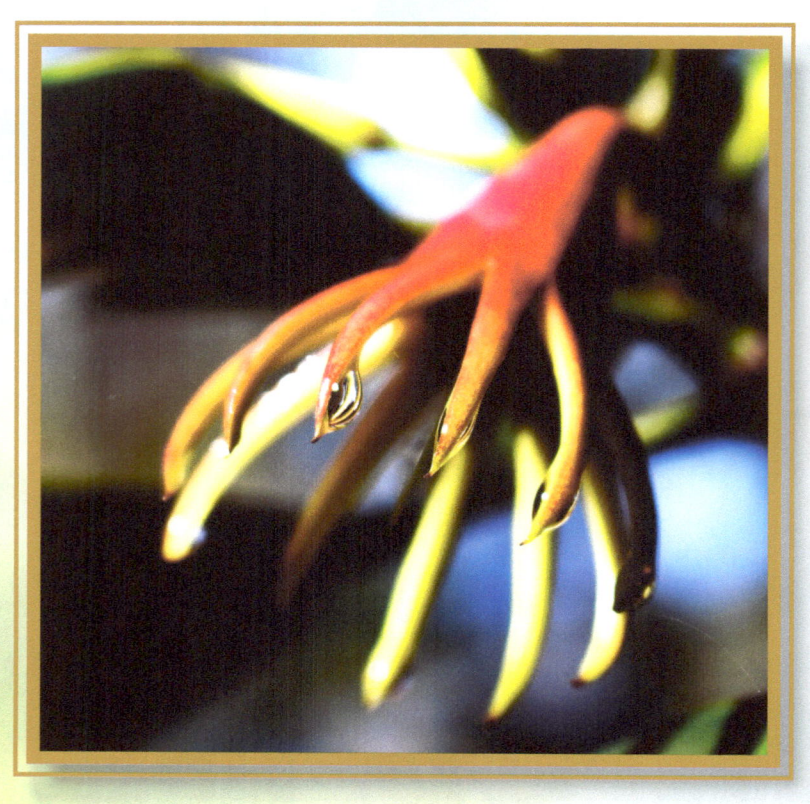

*La vida no se trata
de encontrarte a ti mismo,
sino de crearte a ti mismo.*

- George Bernard Shaw -

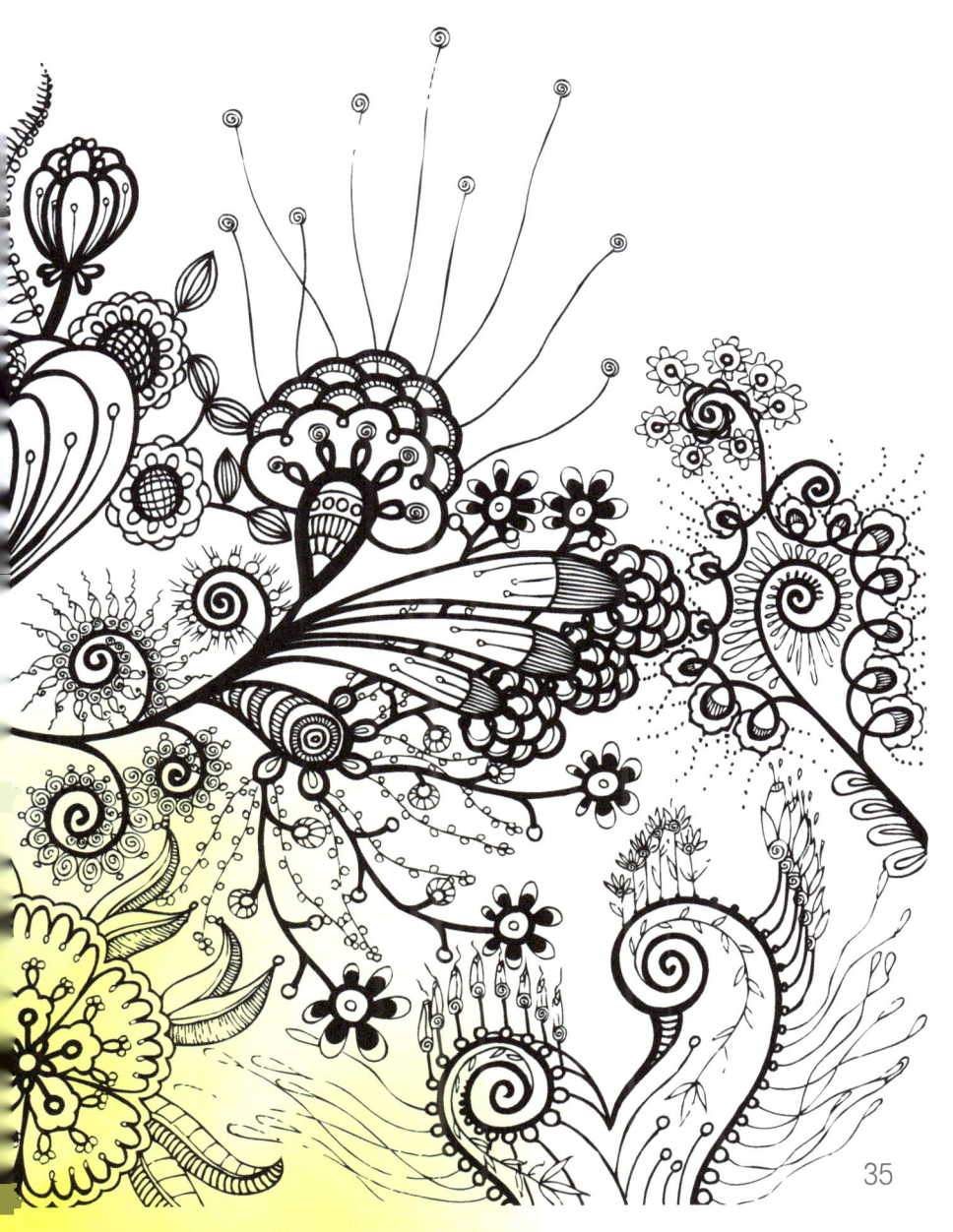

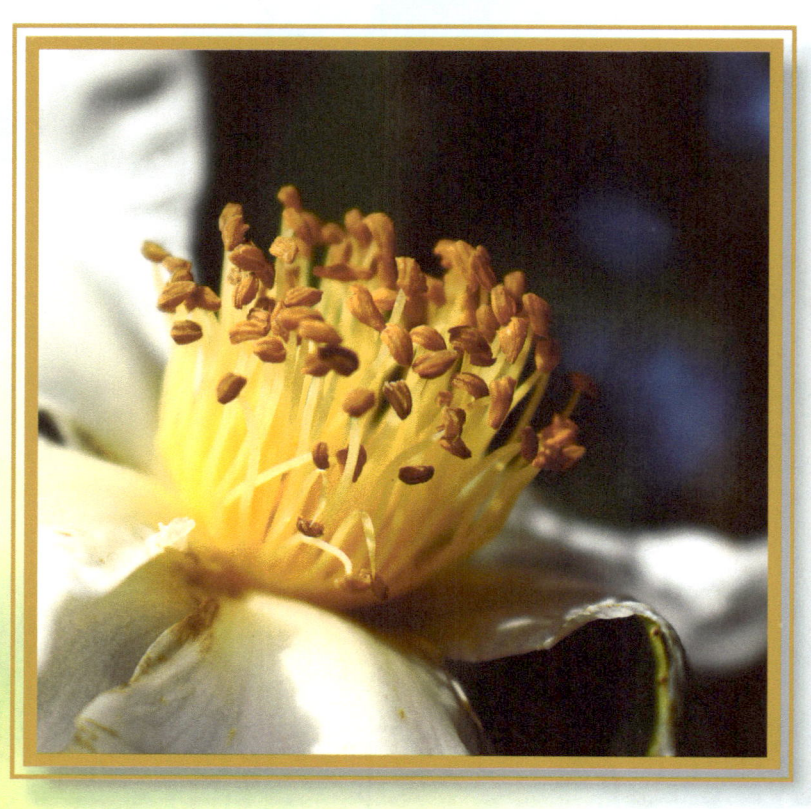

Donde reina el amor, sobran las leyes.

- Platón -

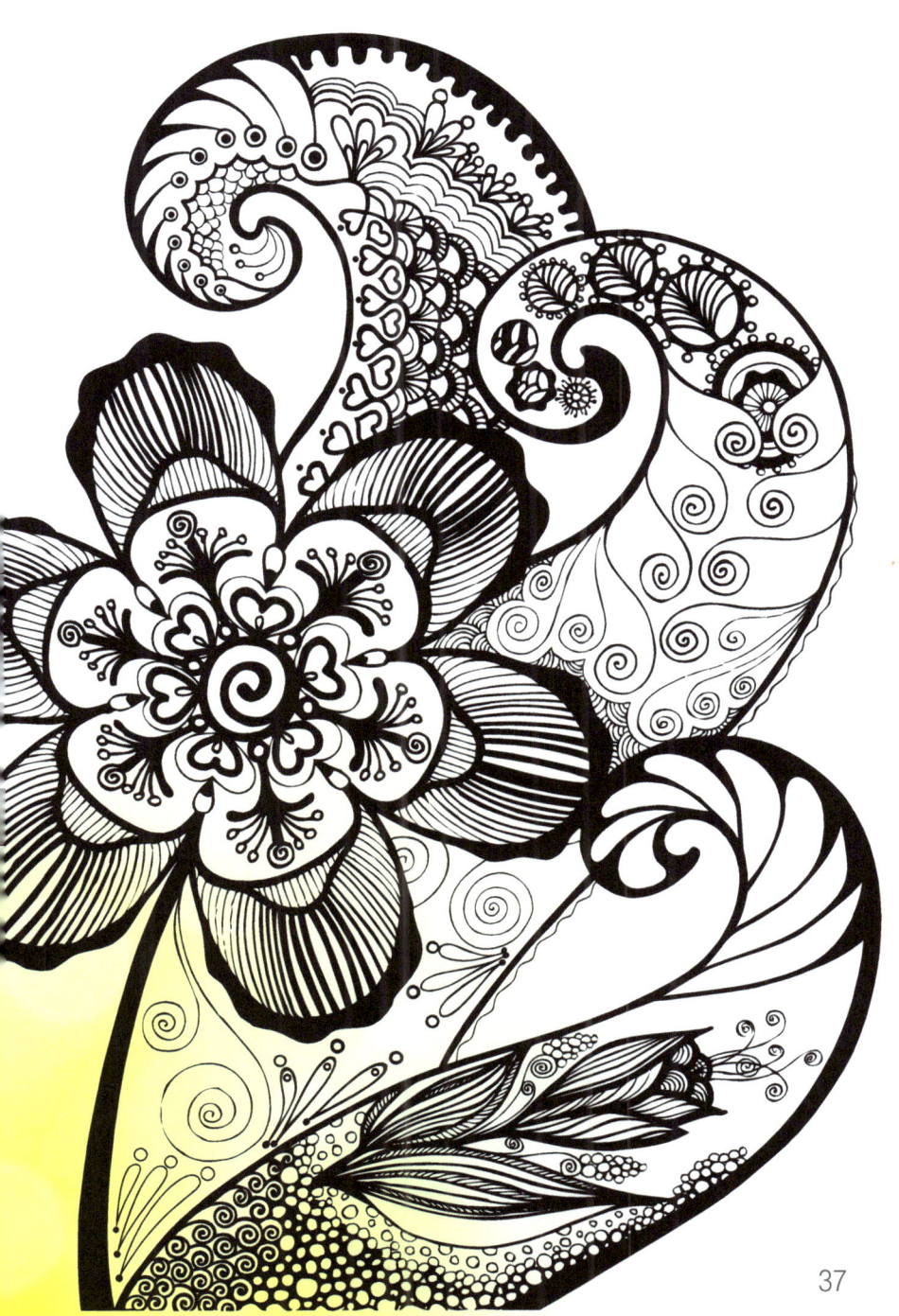

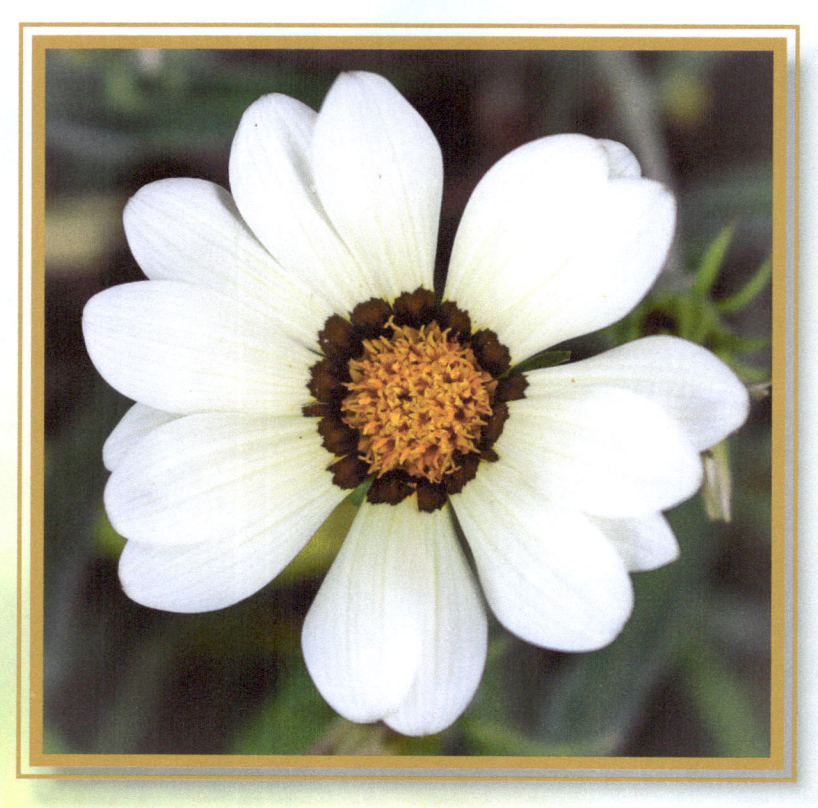

La belleza es el esplendor de la verdad.

- Platón -

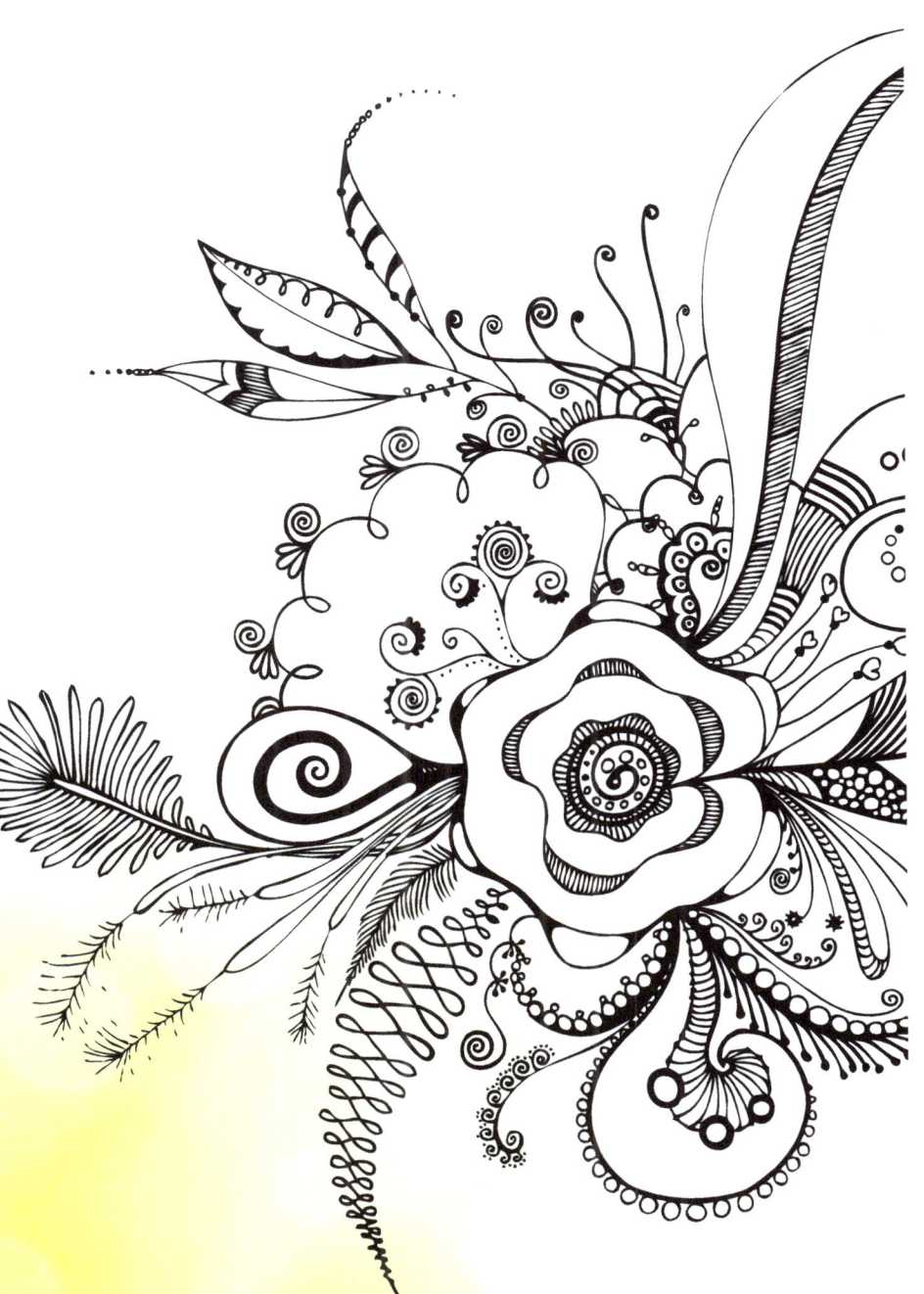

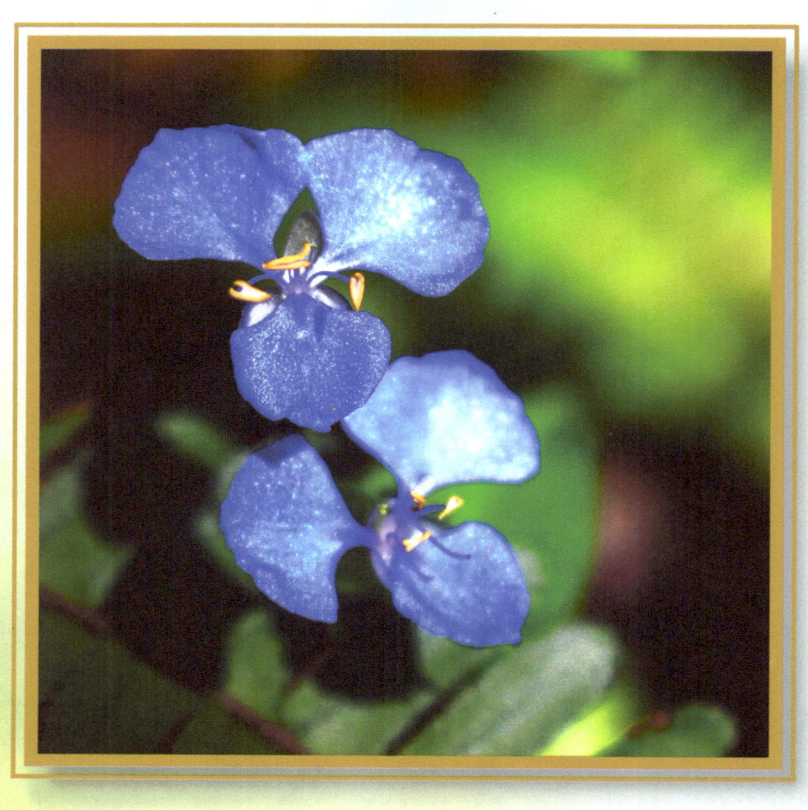

*La mayor declaración de amor
es la que no se hace;
el hombre que siente mucho, habla poco.*

- Platón -

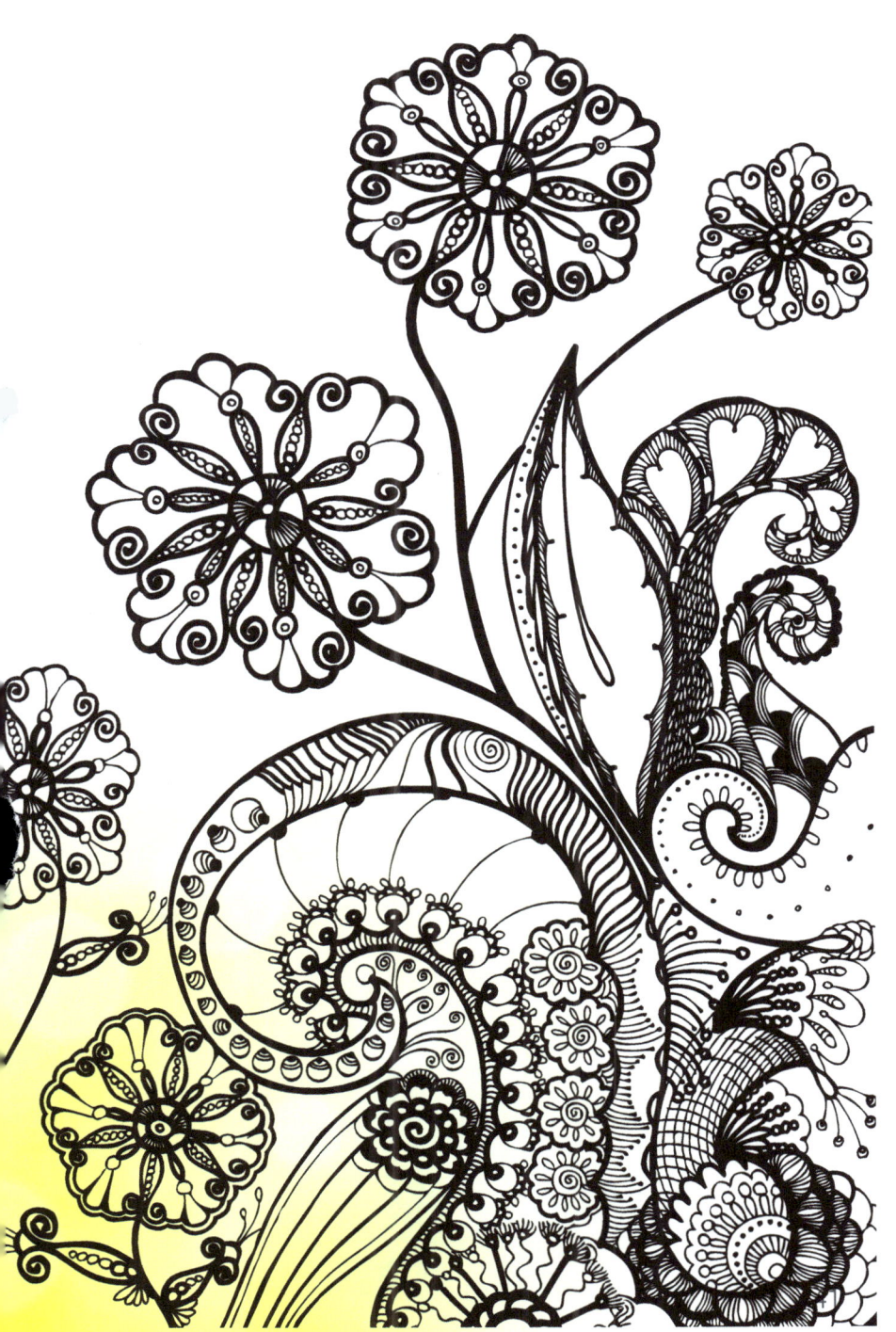

Autoras

Solé Paez, Australia

Sole nació en Chile y se trasladó a Australia en 1983.

Madre de dos hijos, el primer amor de Sole en la industria creativa fue el dibujo y la pintura.

En 1996, este talento natural la motivó a estudiar Diseño Gráfico en la Universidad de Sunshine Coast, Queensland, Australia.

La segunda pasión de Sole siempre fue la fotografía; práctica que tomó seriedad desde el año 2005, después de ganar el premio anual de fotografía del municipio de Maroochy Shire, Sunshine Coast, Queensland, Australia.

Desde entonces, la fotografía ha formado parte integral en su vida, motivándola a organizar un gran grupo de entusiastas de la fotografía. Estas sesiones de fotografía en grupo facilitan y proporcionan seguridad personal a los participantes, permitiendo acceso a zonas solitarias.

Flores, pájaros y mariposas son algunos de los muchos temas que Sole ama; así esta colección de libros vinieron a la mente.

CE: info@allmediaservices.com.au
PO Box 1099
Buderim - QLD 4556
Australia

Ximena Varas, Chile

Chilena, nacida en Concepción, vive en San Pedro de la Paz, la mayor parte de su vida hasta hoy. Rodeada de un entorno cargado de naturaleza, lagunas y bosques que desde muy pequeña disfruta en largas caminatas, juegos y paseos en bicicleta con sus amigas inseparables. Todo este maravilloso entorno es su mayor inspiración en sus diferentes actividades. Amante de los deportes, la natación llega a ser su principal actividad física durante toda su época escolar.

Desde pequeña dibujar y pintar es otro de sus juegos sin fin, actividad que sus padres apoyan y potencian. Esto, que luego se transforma en su mayor pasión, se consolida al estudiar Diseño Gráfico, etapa que disfruta plenamente.

Su tendencia por el blanco y negro es utilizada hoy para plasmar sus creaciones. En su primer libro dedicado a la belleza de las flores, se recrean múltiples e intrincados dibujos realizados a mano alzada. El valor de las líneas da carácter o simpleza según el motivo, entregando así variadas representaciones gráficas.

CE: ximenavaras6@gmail.com

www.ingramcontent.com/pod-product-compliance
Lightning Source LLC
Chambersburg PA
CBHW041242200526
45159CB00030B/3023